當代藝術

自由意志的箝制與對抗

A Very Short Introduction

Contemporary Art

JULIAN STALLABRASS

朱利安‧斯塔拉布拉斯
著

蔡宜真
譯

獻給彼得（Peter）與奧德莉（Audrey）

目錄

第一章

自由領域？

首先，想想當代藝術家如何運用人體：將頭髮梳成漢字的圖形，或編成地毯，抑或拔下自己的毛髮，插入代表父親屍體的縮小蠟像中；製造傷口讓鮮血滴落到畫布上，或繪製成半身自畫像；射精在畫布或十字架上以留下痕跡；以整容手術作為表演藝術；培養皿中生長的人耳；煮熟並（顯然）吃掉嬰兒的屍體。當代藝術似乎是一個自由的領域，不具備日常生活中的平凡與功能性，也無視規範、慣例和行政程序。在這個領域中，除了安靜的沉思和智力遊戲之外，還奇怪地結合了嘉年華的新奇、野蠻悖德和對信仰體系的冒犯。對當代藝術的討論，從專業期刊到小報專欄，從恭敬的解讀、複雜的哲學轉移、奉承的宣傳，到譴責嘲笑和不屑一顧。藝術歷來習於打破規則，且向來不乏人讚賞和譴責，然而這樣讓人熟悉的情境，掩蓋了近來的重大變化。

這種變化有些來自藝術內在的問題，而有些則是反應更廣泛的經濟和政治轉型。乍看之下，似乎沒有別的體系比全球新自由主義經濟更能體現藝術的差異化，新自由主義經濟建立在理想的基礎上，甚至是自由貿易的實現上。經濟嚴

格、工具式地按照鐵律運作，這些鐵律是由大型跨國經濟機構不平等地強加給各國。新自由主義經濟建立了財富和權力的等級制度，同時讓大眾透過電影和電玩的世界得到安慰；這些電影和電玩是透過冒險和統整的敘事產生意義（當中的英雄正是藉由打破規則以獲得自由的人生），而「實境」節目則以社交互動和體育活動交織展開故事，再配上令人心有戚戚的反抗或愛情配樂。強納森・里奇曼（Jonathan Richman）看似甜美的歌曲《政府中心》（Government Center）就是觸動了這條神經，用搖滾歌曲幫助祕書們在執行每日重複的任務時，感覺好一些。

歌曲以打字機的鈴聲作結尾。現在的技術和當時已經不同，但這首曲子依然告訴聽眾流行歌曲（主要）的目的何在。

藝術似乎超出了這個由要求實用性、官僚生活及其帶來的大眾文化所構成的領域。之所以可行是因為藝術的特殊經濟性質，以製造獨特或稀有的人工產品為基礎，並且摒棄機械複製。當藝術家的作品是可複製的媒材時，他們的經紀公司

則會控制流通的副本數量，包括限量的書籍、照片和 DVD。即使是純粹的數位作品，也可能會受到實體播放系統的限制，並受限於法律合約。這個曾經很小的世界，從內部看似乎是自治的，由少數人（重要的收藏家、藝術經紀公司、評論家和策展人）的行為支配的微經濟，在大眾文化市場中創造了藝術的自由。顯而易見，比爾・維奧拉（Bill Viola）的影片不會針對中西部的目標觀眾測試播出，製作人也不會強迫像奧維達（Owada）這樣的藝術樂團，確保他們的音樂在商店裡播放時不會有失體統，或以吸引十一歲女孩為其核心市場。因此，這個文化領域不受低俗的商業壓力影響，以打破常規和禁忌為標準，自由發揮素材和符碼。

藝術的自由不只是種理想。儘管成功的機會微乎其微，但許多人都想成為藝術家，那是因為這種工作有望擺脫狹隘的專業限制，讓藝術家就像電影中的英雄一樣，能為工作和生活賦予意義。同樣地，對藝術的觀眾來說，也有能欣賞無目的的思想表現、形式和素材的相應自由，不是盲目地試圖猜測藝術家的意圖，而是藉由作品引發與觀者自身經歷相關的想法和感覺。有錢人透過購買和贊助，付

錢讓自己參與到這個自由領域中，他們購買的是真正有價值的東西；而國家則確保廣大的民眾至少有機會感受到藝術作品散發出的自由氣息。

然而，自由貿易和自由藝術是否像看似的那樣對立則有待商榷。藝術的經濟緊密地反映了金融資本的經濟。唐納德‧薩松（Donald Sassoon）探究了十九和二十世紀的小說、歌劇和電影的進出口模式，在文化上占主導地位的國家有豐富的本國產品，可以滿足國內市場的需求，因此進口少，出口多。十九世紀時，法國和英國是最重要的文學強國。而二戰結束以來，美國一直是迄今為止最主要的文化大國，向全球出口其產品，卻很少進口。正如薩松指出的，這並不代表每個人都在消費美國文化，而是跨越國界流通的大多數文化都來自美國。

薩松以沒有大眾市場這個合理的理由，將藝術排除在他的論述之外。在一個完全國際化的體系中，很難從貿易數字中了解文化主導地位的跡象，因為有可能是一位墨西哥（Mexico）收藏家透過英國的藝術經紀公司，購買了住在美國的中國藝術家的作品。然而，我們可以了解每個國家的貿易量，若是藝術市場內國

際貿易的比例相當高，則確實表明了有全球霸權存在，這與金融權力的分配有明顯的相似之處。

隨著這種權力在國家之間轉移，藝術市場也在轉移。這本書在二○○六年首次出版時，美國占據主導地位，占全球藝術品將近一半的銷售額；歐洲則占了其餘的大部分，其中英國占了歐洲的大約一半。在此以後，市場卻迅速且風雲詭譎地變化：首先，當代藝術市場成長迅速，每年大約成長一成，因此儘管有出現一些劇烈的波動，但現在的規模卻擴大了十倍。其次，有時候中國與美國會競爭最大市場份額（至少根據拍賣數字是如此，但對此數字我們應抱持懷疑態度，在後文中會說明）。第三，在亞塞拜然（Azerbaijan）、巴西（Brazil）、印度（India）和中東國家等地，出現了許多過去沒有的當代藝術市場。

將藝術與經濟相提並論，不只是將藝術視為無目的、自由展現的領域，也是將藝術視為一個小型的投機市場，藝術品可作為達成各種目的的工具，包括投資、貸款擔保、避稅和洗錢。為了將這種粗俗的經濟考慮從觀眾的頭腦中消除，

當代藝術必須不斷表示藝術的自由和與眾不同，將其與那些大規模生產、吸引大眾，因而變得庸俗的產品區分開來。當代藝術可以將晦澀甚至無聊作為一種美德，使這些成為自身的慣例。與大多數流行歌曲、電影和電視中推銷的現成的英雄主義、情感、甜蜜的幻想和幸福的結局正相反，當代藝術欠缺傷懷。當代藝術挖掘人類心靈的黑暗面，往往指出其中最糟糕之處，且似乎不提供任何慰藉。然而，很自然地，所有這一切最終都會得到些許安慰，因為從藝術表現出的負面浮現了另一個訊息：可以由資本主義的工具系統來維持這樣自由且批判的領域。

就未受污染的、理想的文化自由來說，最危險的是：自由貿易和自由藝術可能不是對立的，而分別是主導體系及其補充體系。補充體系可能看起來無關緊要，但（在雅克・德希達〔Jacques Derrida〕知名的分析中表示）這補充體系依然像是一本書的後記或一篇文章的註解一樣，在完成的整體中占有一角，並共有整體的基本特徵。不可否認自由藝術與自由貿易有著緊密的關係，且補充體系的小小作為對於主導體系的運作十分重要。因此，當代藝術在追求新奇和挑釁的過

程中，不斷地將一些記號洗牌和組合（舉一些著名的例子：油漆和大象糞便、船和現代主義雕塑、染料和狗、教皇和流星），密切反映出廣告中引人注目元素的組合，彼此不斷地互相餵養。近年來，這種關係變得更加明顯。具品牌力的知名藝術家，透過製作壯觀且易於理解的作品博取注意，意圖抓住公眾的心思和億萬富翁的錢包，許多作品的目的是在擁擠的藝術展會場上製造最大聲量。社群媒體的壓力落在所有人身上，隨著可供人曬照片的藝術脫穎而出，藝術失去了良性的不透明度，並讓資本的光芒穿透它變薄的表面。

就像大眾文化中的產品組合一樣，形式和符號可以混合搭配，彷彿每一個文化元素都是一種可交換的記號，就像一美元一樣可以拿來交易。自由藝術的大膽創新、不斷打破常規，僅微弱地體現資本的確定性越來越稀薄，也因此無法抵抗資金、數據、產品以及最終數百萬移民的身體，在全球不受限制地流動。正如馬克思在一個半世紀前，針對引人注目的當代力量說過的一段話：

資產階級透過迅速改進所有生產工具與極其便利的交通方式，把所

有、包含最野蠻的民族，都拉進了文明。商品價格低廉，是資產階級用來摧毀長城的重砲，迫使野蠻人放下對外國人的強烈仇視，也迫使所有民族都採用資產階級生產方式，否則就會面臨滅絕，迫使他們引入所謂的文明。用一句話說，資產階級按照自己的形象，創造了一個世界。

被摧毀的不只是民族間的障礙，製造業和文化不斷創新，化解了舊的結構、身分、傳統和依附，套句馬克思的名言：「一切堅固的東西都煙消雲散了……。」

爾後我們會看到，有很多藝術家批判性地審視當代藝術與資本的親密性。自二〇〇八年金融危機以來，掠奪行為仍在繼續，這種親密性已成為許多藝術家作品明確的焦點。對這個新景象中的許多人來說，過去對藝術自主性的辯解現在大多已不再合理，但這些人仍然異口同聲、頑固地堅持闡述道：這件藝術作品、這位藝術家，甚至這整個藝術場景，超越了理性的理解，讓觀者陷入一種令人焦慮的不確定狀態，在這種狀態中所有正常的範疇都已消失，打開了一扇通向無限、

令人暈眩的窗戶，透過理性將一些創傷開口縫合，或者通往虛無。根據這種標準觀點，藝術作品只是偶然地被創作、購買和展示的產品，主要是思想和情感的飄渺載體，是時而嚴厲時而溫和、監督自我實現完成的監工。

皮耶・布赫迪厄（Pierre Bourdieu）的《藝術的法則》（The Rules of Art）一書，對十九世紀下半葉的法國文學有獨到的分析，作者追溯了形成自主藝術的社會條件，使藝術不受宗教、私人贊助者和國家的需求影響。他注意到這種在當時誕生的信念——藝術是難以解釋的——一直延續到現在：

我只想問，為什麼那麼多評論家、作家、哲學家會如此得意地宣稱，一件藝術作品的體驗是無法言喻的，它從定義上擺脫了所有理性的理解；為什麼他們如此急切地承認知識的失敗？他們無法抑制地貶低理性理解的需要是從何而來，如此狂躁地肯定藝術作品不可分析，或者用一個更合適的詞形容：是超凡脫俗的。

今日的藝術應該已經進入一個不同的時代，與福樓拜（Gustave Flaubert）和庫爾貝（Gustave Courbet）的作品中呈現出的第一波前衛行動、更加獻身於「為藝術而藝術」的時代，已不可同日而語。因此，繼續堅持藝術不可知論更顯的奇怪，因為當今藝術顯然伴隨有許多明晰的、作為工具的藝術實踐。我們無法知道我們無法知道的事，因此這種藝術領域不可參透的說法，簡直是赤裸裸的政治宣傳。藝術的用途，以及使用它的人的身分，往往一點也不神祕。自從東歐共產主義垮台及資本主義成為真正的全球體系以來──更進一步說，自二〇〇八年金融海嘯以來──藝術的用途變得更加廣泛、透明和金融化。

超越冷戰

當代藝術世界目前的面貌是在一九八九年及之後的全球事件中形成的，包括德國統一、蘇聯解體、全球貿易協定興起、貿易集團整合，以及中國轉向國家主

導的資本主義經濟。自從二戰後藝術的首都從巴黎轉移到紐約後，藝術界就一直依照東西方的冷戰劃分架構。每個陣營支持的高雅藝術（high art）都是另一個陣營的負面形象：如果東方藝術必須符合集體主義的意識形態，並為促進共產主義做出貢獻，那麼西方藝術就必須與這樣的方向毫無關連，並達到完美的無用性。如果東方藝術頌揚人性的成就，尤其是社會主義中「人」的成就，那麼西方藝術就必須關注人類的侷限、失敗和殘忍（同時一直抱持這樣的希望，即藝術在挖掘這些惱人之事的過程中，其本身就是一種成就）。隨著這種對抗（先是在蘇聯的開放政策之下緩慢地，然後隨著東方政權的瓦解而迅速地）消退，資本主義大肆勝利（美國是唯一超級大國的「新世界秩序」成立），藝術界迅速地重新自我設定。正如我們將看到的，新的藝術活動遍布全球，許多國家、種族和文化中長期被西方忽視的藝術家，開始獲得了評論家的好評和商業成功。

後現代評論也為這種轉變鋪路，在一連串複雜的理論運動中，肯定了市場先前已逐漸認清的、隱藏在高雅文化（high culture）普世主義表面下的白人男性

18

「天才」。女性主義者挑戰男性在藝術界的主導地位，努力重新制定過去導致女性無法被接納的判斷標準。游擊隊女孩（Guerrilla Girls，圖1）明確地凸顯了女性是如何被排除在美術館之外——並且令人震驚的是，儘管近來有些著名的反對運動和補償，從統計數字看來，現在情況卻依舊沒有改善。自一九八〇年代女權運動興起後數十年以來，女性主義社運人士在藝術界取得了顯著的進展——在布魯克林美術館的「全球女性主義」（Global Feminisms, 2007）等大型展覽和一些非常知名的活動中，如第十三屆卡塞爾文件展（Kassel Documenta），已經實現了性別平等——但整體數據顯示，兩性遠不相等。正如我們之後會探討的，這種持續的偏見背後有著結構

圖1 游擊隊女孩，《女性是否必須裸體才能進入大都會美術館？》（*Do Women Have To Be Naked To Get Into the Met. Museum?*），1989 年。

性的原因。

知名的多元文化展覽興起恰逢冷戰結束時，在開放政策年代舉辦的兩場大型展覽：龐畢中心（Centre Georges-Pompidou）的「大地魔法師」（Magiciens de la Terre）和海沃美術館（Hayward Gallery）的「另一個故事」（The Other Story），二者都是在一九八九年舉辦，打破了巴黎和倫敦藝術機構的白人壟斷。這兩個展覽都具有爭議性，並且因為是第一次涉足這個領域，必然有其侷限。由讓—休伯特・馬丁（Jean-Hubert Martin）策展的「大地魔法師」，將當時所謂的「第三世界」藝術家他者化，而遭受批評；這種態度在展覽標題中就可以看出。第三世界的藝術家不被認可為現代藝術家，相反地，儀式的過程和相關物品被拉進展示中，被加諸於藝術家的個體性和藝術作品的自主性之上。

儘管如此，它依然是第一個在大都會藝術世界的中心，平等展出當代第一世界和第三世界藝術的大型展覽。藝術家兼策展人拉希德・阿瑞安（Rasheed Araeen）與英國藝術菁英的冷漠和傲慢對抗，策劃了「另一個故事」，首次在知

名的公共空間中展示英國黑人和亞裔藝術家的作品，這兩個展覽為當代非白人藝術家帶來了新的知名度。儘管阿瑞安擔心，在被邊緣化多年之後，有充分的理由擔心這次展覽可能只是在藝術持續白人化的過程中，一個孤立的奇景；但這兩場展覽後來被證明是此類展覽的先驅，非白人藝術家將不再需要抱怨被忽視，而是要擔心他們受到的是哪種關注。

冷戰結束後一直到二〇〇八年金融危機之前，被稱為「新自由主義」（Neoliberalism）的無節制資本主義在全球鞏固其勢力，恰巧也在此時，藝術界的膚色開始不再一片慘白。在新自由主義下，自由貿易的語言不斷被傳頌，但全球監管機構（世界銀行、國際貨幣基金組織〔IMF〕、世界貿易組織〔WTO〕）在開放的同時，也執行保護富裕國家工業和農業的規則，同時讓脆弱的經濟體向不受監管的貿易、私有化和福利措施瓦解敞開。在全球造成的結果是普遍低薪、就業不穩定、高失業率和工會的削弱。這一體系及對最弱勢國家造成的災難性後果，是由前世界銀行經濟學家約瑟夫・史迪格里茲（Joseph Stiglitz）謀劃的，例

如，他展現了國際貨幣基金組織和世界銀行如何在俄羅斯（Russia）、東亞和在其他地區，對其居民造成嚴重、且往往致命的後果。藉由剝削勞力的低工資、薄弱或不存在的工會以及寬鬆的監管，製造業更容易轉移，使國家之間的不平等減少的同時，超級富豪攫取了大部分的收益，國家內部的不平等則在加劇。

財富流向了跨國公司和超級富豪——並因此流向了藝術界——這對一九九〇年代藝術的最大影響不是在經濟面上，而是在論述面上。響亮的大合唱響起，讚揚文化隔閡隨著所謂的「拆除貿易壁壘」而瓦解，產生出光輝的文化融合。在這方面，藝術界並非例外，一股全球化的熱潮捲了經濟、政治和人文學科的論述，從學術會議到自由派的報章，直到二〇〇八年，反對的聲音才開始具有聲量，甚至得到權力。這種學術傳統根深柢固，在艾梅‧塞澤爾（Aimé Césaire）、費爾南多‧奧爾蒂斯（Fernando Ortiz）、史都華‧霍爾（Stuart Hall）等人的著作中，可見一斑。特別是探討非裔的文化特徵、奴隸制、殖民主義，以及強加於不同文化奴隸和移民之間的融合後，如何演變出抵抗和生存的文

22

化等。尤其是對於霍爾來說，他的論述雖然承認主流意識形態的力量，但將移民視為一種具破壞性且積極的力量，干擾現有的治理、國界和帶偏見的法律，虛假的普世主義與一致性受到解離化、碎片化與多重認同的威脅。

雖然藝術界已經接受了這一學術傳統的政治自由面向，尤其是讚賞文化融合或混雜性的好處，但其背後的整體願景——藉由被壓迫者豐富多樣的文化侵蝕階級制度，取代僵化的身分及國族依附——的聲量卻更小了。這幾乎是必然的，因為這種新的多樣性被納入一個系統，這系統在憲法上依然保持個人主義和階級制度。在整個一九九○年代及之後，在全球都可以見到雙年展和其他藝術活動，而各城市也建造了新的當代藝術館，或擴建了舊的美術館。這些美術館的活動變得越來越商業化，因為它們採取了企業理念，與企業建立聯盟，使他們的產品更貼近消費者文化，且較少引用圖書館模式，而更常採取品牌商店和主題公園的模式。與此同時，當代藝術與大眾文化中的某些元素產生更緊密的聯繫，這些元素如此普遍，以至於這種轉變有時會與「真實」或「現實生活」的參與相混淆。明

星藝術家一向是名人，但現在整個藝術界都被視為時尚或流行，甚至藝術界的小角色也出現在專門追蹤明星行蹤的媒體上。尤其是當藝術和時尚越來越被視為肩並肩的關係時，籠罩整個文化的青年崇拜也滲透了藝術界。

文化戰爭

　　異性戀、白人、男性的主導地位遭到削弱，但並未平穩地邁向更大的包容性及社會正義。保守的評論家團體，包括安德魯·格雷厄姆—迪克森（Andrew Graham-Dixon）和布萊恩·修耶爾（Brian Sewell）等人在內，將阿瑞安「另一個故事」展覽中的藝術家作品貶斥為邊緣、衍生且二流的，藉此竭盡全力讓他們回到「正確的位置」，這樣的行為在現代會被解讀為公然表現出無知和居高臨下的態度。在美國，當代藝術是政治鬥爭的中心，尤其是攝影和表演爭相搶奪中央政府的藝術補助。在國家資助的場所展出的作品引發了摩擦的火花，因為這

24

些作品可能被解讀為淫穢或藝瀆神。一九八九年，阿爾方斯・狄馬托（Alfonse d'Amato）在他的參議員同僚面前撕毀了安德理斯・塞拉諾（Andres Serrano）的《尿浸基督》（Piss Christ）複製品，這件作品是把工廠製造的耶穌釘十字架像浸入藝術家的尿液後所拍攝的照片。一九九〇年，辛辛那提（Cincinnati）當代藝術中心（Contemporary Arts Center）主任丹尼斯・巴里（Dennis Barrie）因展出羅伯特・梅普爾索普（Robert Mapplethorpe）的作品系列《完美時刻》（The Perfect Moment），被依妨礙風化罪受審。這個作品系列是梅普爾索普高度美感化的黑白照片，拍攝內容包括同性戀性交、性虐待以及藝術家長期追求完美（黑人）陽具的成果。巴里被判無罪，當庭釋放，儘管辯方只是簡化地聲稱，這些照片是藝術而不是色情，所以可以正當地欣賞。同年，國會拒絕提供資金讓哥倫比亞特區大學收購茱蒂・芝加哥（Judy Chicago）最具代表性的女性主義作品《晚宴》（The Dinner Party），理由是該作品是「立體陶瓷色情作品」。這些作品和其他作品被用來當作共和黨攻擊美國國家藝術基金會（National Endowment for the Arts）的理由，該基金會是聯邦的藝術贊助源頭。這次攻擊取得了部分的成

功，大幅消減了國家藝術基金會可支配（本來就不多）的資金。儘管引起了激烈的政治爭議，但使反對派退卻了一段時間，促成了一個更和諧的藝術環境。正如道格拉斯・戴維斯（Douglas Davis）在他詳盡描述柯林頓政府藝術施政的記錄中指出，面對保守派的持續攻擊，柯林頓政府的策略是防禦且有限度的，並且沒有為視覺藝術提供積極的替代願景。結果是出於政治動機，進一步削減了國家藝術基金會的預算。

保守派的憤怒是針對頌揚同性戀性行為的描繪與表演，反對政府對愛滋病的無作為，或對公開展示性感化的黑人身體感到不滿。雖然此類作品受到公開譴責後，暴露出美國大部分政治環境中的種族主義和恐同症，但攻擊也延伸到藝術本身的政治化，尤其是探討種族主義的作品。一九九四年，由希爾・馬古登（Thelma Golden）策展的惠特尼美術館（Whitney Museum of American Art）展覽：「黑人男性」（Black Male）其主題別具爭議性，因為展覽中許多裸體的描繪，都是明確的政治表現，針對白人當權者對黑人的恐懼及征服。有件作品明

顯地濃縮了該展覽關注的焦點：陳貌仁（Mel Chin）的《夜饒舌》（*Night Rap*，圖 2），這是一支警棍，側把手被塑造成勃起的陰莖形狀。這作品到今天仍然引起共鳴，因為「黑人的命也是命」（Black Lives Matter）事件突顯出警察針對人種殺戮人民，且美國勞改營內關押了超過二百萬名囚犯，其中大部分是黑人。

不只對這主題引起的政治共鳴感到不安的白人保守派反對「黑人男性」，這檔展覽也遭到黑人社運

圖 2 陳貌仁，《夜饒舌》，1993 年。

© the artist.

反對的觀點本身。

人士和黑人藝術家的反對，並批評過於聚焦於裸體，反而證實了此展覽本來意圖

在一九九〇年代初期，有明確政治意涵的藝術品，在美國以顯眼的方式展出，並遭到強烈的反對，即使是溫和保守的評論家，如彼得・謝達爾（Peter Schjeldahl）和羅伯特・休斯（Robert Hughes），也嘗試將此類作品排除在「藝術」之外。然而，長期以來由與主流抗爭的社運人士創作的政治化藝術，先前很少受到關注，此時何以變得如此受矚目？

性別和種族平等的基礎之一，是為了獲得認可和權利而豁出去、甚至是做出殊死的鬥爭，這也是反對國家對愛滋病危機漠不關心的社會運動的基礎，許多藝術家，如藝術團體「大怒神」（Gran Fury），在這運動中發揮了重要的作用。在某種程度上，這是對一九八〇年代親市場型藝術的一種反抗回應，親市場型藝術在一九八九年後因經濟衰退突然擱淺受困，加上預期政治會轉向自由主義，因為一九九二年藝術界有許多人積極支持柯林頓。面對近來全球化的藝術界，美國

藝術界進一步重組結構。如果說，二戰後紐約被確立為藝術界的中心，就意味著美國藝術界的關注焦點，必須從地方和國家轉向所謂的普世主題；那麼在新秩序下就需要放棄這種普世性，轉而探索多樣性、差異性和融合。起初，藝術界的實體中心仍然是在紐約，美國作為世界上文化最多元的國家，在這新體制下保有優勢，加強了其經濟和政治權力。然而，除非美國對抗自己的偏見和排斥，亦即貿易壁壘，否則無法發揮這種優勢。「文化戰爭」和隨之而來的政治藝術之爭，就是現代化的過程。這過程會在其他地方重複許多次，尤其是宗教在政治和公共生活中占有重要地位的國家，類似的醜聞包括：濫用宗教符號、露骨的性場景，在俄羅斯、波蘭、希臘、印度和杜拜等地，還引發審查制度和解僱策展人的問題。

這種政治化藝術的地位顯著的時間相對短暫，有部分原因是已經達成了目的：藝術確實多樣化了，一旦適應了新環境，就無法再回頭。塞吉・居爾伯特（Serge Guilbaut）指出，美國藝術界透過一種同時具有美國性和「普世性」的藝術來確立全球統治地位，使得其地區主義和民族主義（尤其是當地關注的焦

點）日漸消失。在更之後的階段，這種主導地位被揚棄，不再要求藝術必須是美國的，只要求它按照美國模式的全球新自由主義來創作。如果這種政治化的藝術未能實現其自身更廣大、激進的理想，那是因為它與政治運動隔絕了。班傑明·布赫洛（Benjamin Buchloh）對當代藝術刻薄但引人入勝的論述中談到，在美國（也可以說包括其他地方）長期以來，政治從公領域轉向私領域的趨勢反映在藝術上，這種藝術著重於藝術家的身分，以及透過傳統符號的組合來構建這些身分的方式。至少在九一一事件之後的「反恐戰爭」和二〇〇八年金融危機之前，比起社會階級和冷漠的政治機構等棘手的問題，探討這些身分議題更為容易。

由金錢和階級形成的身分，以及這種身分與其他身分構成的整體連結，在這種政治氛圍中被削弱了。因此，當美國經濟復甦時，尤其是在一九九〇年代中期，一種變異的、親市場的作品再次脫穎而出，在這類作品中，身分變成了光譜關係，並以這種方式混合飄蕩，成為消費主義靈光一現的主題。有個明顯的例子是卡拉·沃克（Kara Walker）非常成功的作品，這個描繪農場上性與暴力的幻想

場景剪紙作品，引起許多爭議（圖3）。

在此作品中可見到，最具創傷的身分（亦即徹底屈辱的奴隸），以漫畫般的剪影呈現，以甜美的童話形式呈現最粗暴的征服行為。

正如可可・福斯科（Coco Fusco）指出的，此處沒有明確的道德參考框架，這件作品並非為了記錄或宣揚，而是訴求被壓抑的幻想和慾望。問題是——誰的慾望？

圖3　卡拉・沃克，《康城女士》（*Camptown Ladies*，局部），1998 年。

Artwork © Kara Walker, courtesy Sikkema Jenkins & Co., New York. Cut paper on wall. Installation dimensions variable; approximately 97.5 × 666 in. (247.7 × 1,691.6 cm).

一些黑人評論家，尤其是貝蒂・薩爾（Betye Saar），對沃克在主流藝術機構中獲得突然而戲劇性的成功深感不安，認為這件作品娛樂了白人觀眾，危險地證明了這些觀眾持有的偏見。但薩爾沒有成功地讓沃克的作品停止公開展出。

隨著沃克的作品繼續發展，她利用其作品的成功，製作了巨大的、引人注目的反紀念碑（counter-monuments）。在威廉斯敦一間廢棄、即將被拆除的糖廠內，沃克製作了一個巨大的白糖人面獅身像，其外形是老套的黑人「姆媽」（Mammy），再加上極其突出、構造精細的生殖器。這件作品是紐約市豎立過的單件最大型公共藝術作品，它有一個超長的標題：

《卡拉・沃克應「創意時代」之邀製作了⋯

微妙之處或美妙白糖寶貝

在多米諾糖廠拆除之際，向無償和過度勞累的工匠致敬，他們從甘蔗田到新世界的廚房，讓我們的甜味更加精緻。》

（At the behest of Creative Time Kara E. Walker has confected:

A Subtlety or the Marvelous Sugar Baby

an Homage to the unpaid and overworked Artisans who have refined

our Sweet tastes from the cane fields to the Kitchens of the New World on the

Occasion of the demolition of the Domino Sugar Refining Plant.）

與沃克的大部分作品一樣，這件作品提出許多沒有明顯答案的難題（畢竟這

是座人面獅身像）──黑人與白人的議題自不待言，還有勞動與產品、奴隸與

甜味，「Subtlety」（過去這個字指糖製點心）和性。數十萬人前來觀賞這件作

品，使沃克一躍成為名人。

雖然沃克是個騙子，也自認如此，她沒有明確的政治立場，但她的這件作品

《微妙之處》記錄了黑人問題和歷史如何往藝術界的主流靠近，而且不只在美

國如此。在美國的藝術家包括馬克·布拉德福特（Mark Bradford）、大衛·海

默（David Hammons）、西斯特·蓋茨（Theaster Gates）、格倫·利貢（Glenn

Ligon）、洛娜·辛普森（Lorna Simpson）和茱麗·米若圖（Julie Mehretu）等

人，都有在商業上很成功且知名的作品。有些作家就指出這種文化氛圍的變化，其中著名作家：塔納哈希・科茨（Ta-Nehisi Coates）說得很好，他發現有關黑人議題的論述，已經從邊緣轉移到中心：「我不是在報導美國社會某個角落的事，而是來自美國的核心，來自對這議題至關重要的掠奪者及激發這議題的文化。」

正如「黑人的命也是命」運動所表明的，資本主義和奴隸制的歷史，與當代的不公正，在財富（賠償）和文化記憶（紀念碑）的鬥爭中，交纏在一起。

裝置藝術的再造

一九九〇年代藝術另一個具有代表性的變化是「裝置藝術」（Installation art）的興起。這是個複雜而有爭議性的詞彙，但裝置藝術的基本定義是：沒有框，不是從遠處觀看的；相反地，觀眾悠遊其中，並可在當中四處走動。它曾經被視為一種堅決抵制買賣的藝術，被定義為短暫的、難以或不可能四處移動

的。因此，正如茱莉・瑞斯（Julie H. Reiss）所言，裝置藝術經歷了兩波不同的浪潮：它誕生於一九六〇年代，然後在一九八〇年代被商業驅動從長期的沉睡中甦醒。在它的第一波生命（當時被稱為「環境藝術」〔Environmental art〕）中，它曾在新成立的「另類」、通常由藝術家經營的空間中展出。裝置藝術的重新流行恰逢一九八九年經濟衰退，以其再度復甦的形式在美術館中站穩了藝術界的中心地位。從「環境藝術」到「裝置藝術」，其名稱的變化意義重大，因為展覽是「裝置」的。裝置藝術不再必然抗拒商品化，因為現在經常轉移和付費。即使不是這樣，藝術家和藝術經紀商也經常使用裝置藝術作為虧本產品，以促銷更暢銷的產品。

　　裝置藝術不限定媒材，本身也不是媒體。它可能包含影片、繪畫等舊媒材，並且可被視為一種空間藝術，這就納入了所有的媒材，甚至是表演元素。裝置藝術並非沒有遭遇反對聲浪，尤其是那些長期以來將單一媒材的想法與批判藝術連結在一起的人。舉一個明顯的例子，羅莎琳・克勞斯（Rosalind Krauss）認為，

這種有人悠遊其間的混合創作，往往會無力地、不加批判地模仿從美學中滲透到社會和商業領域中的普遍現象：只有少數有價值的藝術家成功地抵制了這一趨勢，他們的創作將媒材聚集在一起，但同時又不忽略每種媒材互相對抗的歷史，以及它們之間不斷的對話張力。

與有框的作品相比，裝置藝術有兩個明顯的優勢。首先，是與大眾文化能持續競爭——它能說服觀眾去參觀美術館或其他場所，而不是看電視、玩遊戲、購物或看電影、音樂會或足球比賽。這種競爭越來越激烈，爭相造成奇觀，以電視為例，從大螢幕、寬螢幕、高解析度到可下載，不斷地轉變。我們已經看到藝術透過對內容的處理，以自別於大眾文化。除此之外，可複製的媒體目前還無法模擬裝置藝術這種：身體在特定空間中移動的感覺，空間被巨大的投影或有重量、香味、振動或溫度的作品包圍。裝置藝術因此因應而生，它讓空間能被悠遊，而不僅是用來展示一件觀賞用的藝術品。

第二個優勢是，為特定地點獨家委製一件作品，是確保觀眾必須去到現場的

一種方式；而在雙年展中聚集一些重要藝術家的裝置作品，可以強力吸引藝術界的關注。透過這種方式，裝置藝術和場地的特定關係、藝術界的全球化，及用來促使區域或城市發展的藝術，產生了關連。如今這種策略已成為常規，置身當中——不只是在威尼斯（Venezia）、巴塞爾（Basel）和馬德里（Madrid），現在還包括聖保羅（São Paulo）、達卡（Dakar）、伊斯坦堡（Istanbul）、沙迦（Sharjah）、新加坡（Singapore）或上海——已成為觀者確認自己社會地位與別人不同的另一種方式（只要稍微有接觸藝術界的閒談，就會發現藝術圈經常談到最新的異國狂歡，正是明證）。

在後面的章節中，將探討自一九八九年以來，這些不同藝術元素之間的關連：美國文化戰爭可以被視為國內的序幕，揭開更廣泛的全球融合議題，兩者由相同的力量部署建構：一方面，自由消費主義致力於無限上綱地消除一切商業限制；另一方面則是當地的傳統、宗教和道德規範力量。裝置藝術與奇景、大眾媒體的競爭有關。當代裝置藝術價格昂貴，通常有賴於私人贊助和公共預算。因

繁榮和蕭條

由於藝術界與經濟的連結，就像亞哈船長（Aha，編按：《白鯨記》〔Moby-Dick〕裡的主角）與白鯨一樣緊密，因此觀察二者關係的另一種方式就是透過經濟周期。畫作是最容易銷售的藝術形式，每一次景氣繁榮，畫作市場就會經歷可預期的復甦，而不易直接商業化的藝術實踐（包括表演藝術和各種「後觀念藝術」），則隨著每一次經濟蕭條而變得更突出。這樣的振盪在藝術市場和顯然無

此，它與企業與藝術互動、美術館商業化聯繫在一起，在某種程度上直接違背了裝置藝術藝術家「自己動手做」作品的初衷；這反過來又與全球化和私有化之間的連結有關，這種連結促使美術館和藝廊競相製作更壯觀的展覽。同樣地，與大眾文化共生、參與「現實生活」的渴望（通常是透過消費文化和大眾媒體的關注看到），也一同構成了這樣的動力。

法銷售的形式兩者之間持續上演（透過避免明顯偏向市場的藝術形式贏得可信度，最終可能導致價格優勢）。這是一個可預測的、機械式的過程，舉例來說，一九九〇年代中期美國經濟復甦，引發了對前幾年政治化藝術的群起攻擊，並不斷地企圖恢復藝術之美，並認定市場的聲音為品味的最終仲裁者（評論家戴夫・希基〔Dave Hickey〕為主要領導者）。

此處討論的時期為一九八九年到現在（本書撰文時，各種右翼民粹主義政府正威脅國際主義的全球秩序），上述的兩邊都因經濟衰退而受限。首先是一九八九年的市場崩盤，讓一九八〇年代經濟泡沫中膨脹的藝術巨頭血流成河，讓藝術界認為自己很重要的自信心碎了滿地。從長遠來看，這次崩盤除了帶來政治化的藝術之外，還產生了更本土化、更容易接觸的作品。第二次衰退是從二〇〇八年開始，雖然這次金融危機對商業藝術界的影響較小，但對整個全球資本體系構成了一場深刻而持續的危機。

第一次經濟衰退，即一九八〇年代的榮景突然崩潰，是安塞姆・基弗

（Anselm Kiefer）或朱利安‧許納貝（Julian Schnabel）的大量（且極其昂貴的）準歷史主義和新表現主義繪畫的輓歌，這些繪畫完美地記錄了這十年的無度和誇張。這些畫作的價值暴跌，並迅速從畫廊中（連同相當多的畫廊一起）消失。幾年後，這些畫作重新進入市場變成一件非常敏感的事，以至於我認識的一位評論家為某間商業畫廊撰寫其中一位藝術巨頭的畫作目錄介紹時，藝術經紀人就站在他身後看著他寫。

日本的發展對藝術市場衰退的速度、下跌的深度影響重大，尤其是整個一九八〇年代日本購買藝術品的規模，本來就受到股價和房地產市場顯然膨風又不可阻擋的漲勢推動。彼得‧沃森（Peter Watson）詳細描述了利用藝術品洗錢，使腐敗的政客和黑社會獲利的計謀：政府對房地產交易獲利的限制，被賣家用「購買」一幅畫作來規避，他們知道這幅畫很快就會能以十倍的價格脫手。當中最具破壞性的面向，不只是祕密交易或逃稅──這是藝術界的標準特徵──而是這種騙局扭曲了市場。突然間，日本人彷彿喜歡為不知名的印象派和後印象派畫作支

付天價，與其說是品味上的天真，不如說是不擇手段的算計。醜聞爆發對市場產生了抑制，日本的破產事件，加上有可能會突然拋售出大量在經濟泡沫時期購買的作品，這樣的威脅更動搖了市場，進一步壓低價格。當涉及騙局的一些作品在一九九三年售出時，價格僅為原價的一小部分（不到1％）。

從一九八九年的崩盤到復甦需要幾年的時間，許多人想知道，市場是否會重新回到一九八〇年代的榮景。二〇〇〇年以後的另一次全球衰退在西方緩慢燃燒，這是由高科技產業的衰退引起的，隨後是股市大盤下跌、金融腐敗弊案，然後是戰爭。隨著這波景氣復甦，一九九〇年代股市泡沫越吹越大，尤其是與高科技產業相關的泡沫，對藝術品價格產生了通膨影響。整個一九九〇年代後期，藝術品價格在拍賣市場上屢創新高。當泡沫再次破裂時──隨著科技類股股價崩盤、會計醜聞（包括安隆公司〔Enron〕的弊案）和九一一事件而來──藝術市場和美術館產業也陷入衰退，儘管與上次衰退相比，這次時間較短也沒有那麼強烈。這一次藝術市場更加強韌，因為比起上次經濟衰退時，現在藝術市場更加全

球化。俄羅斯、中國和其他地方新市場的成長，抵消了西歐和美國的低迷。藝術品銷售資料的數位化，以及各種用於繪製、比較和分析價格的模型推演，使得藝術品收藏可以更有系統地在投資組合中發揮避險作用。

隨後幾年，當代藝術市場迅速復甦，從二○○三年開始出現突飛猛進的成長。且與其他經濟體一樣，分配高度不均。儘管絕大多數藝術家仍然貧困，知名且有品牌力的藝術家作品卻屢創天價：在二○○四年的一件引人注目的事件中，達米恩・赫斯特（Damien Hirst）的餐廳「藥局」（Pharmacy）內的擺設和家具，在蘇富比（Sotheby's）拍賣上以一千一百萬英鎊的價格售出，超過蘇富比原本估價的三倍以上，就連衛生紙也能賣到一萬五千英鎊。

然而，儘管宣傳氾濫，吹噓不受約束的資本主義的力量，但這整個時期卻被日益嚴重且具有威脅性的區域金融危機所影響，包含墨西哥（一九九四年）、東南亞（一九九七年）、俄羅斯（一九九八年）、阿根廷（Argentina，二○○二年），有些人認為這是整個系統有嚴重危機的預兆。全球性的金融危機在二○○

八年掀起，讓那些把新自由主義當靈藥吞的人大吃一驚。對歐洲和美國這些古老而富裕的國家而言，這確實是場危機，其影響現在仍然可以感受到。若是提供貸款、有效地創造貨幣，是押注在未來的成長、相信公共和私人的債務會償還，那麼二〇〇八年的金融危機就是這種信心的挫敗，因為這些經濟體的成長率低迷，並且由於各種債務被出售和轉售到極其複雜的捆包中，因此無法判斷債務的價值。金融危機使許多國家處於弱勢，幾乎沒有可用於應付下一次金融風暴的資源，而下一次危機已然來到。

這對藝術界的影響是深遠的，儘管主要是加強在已發揮作用的元素。再一次，成交金額和價格短暫下跌，因為市場是全球性的，並且其動力日益仰賴複雜的分散風險投資押注。鑑於新自由主義國家的衰弱，以及藝術品價格的急劇上漲，美術館在市場上幾乎沒有發言權，這個市場被一小部分超級富豪收藏家控制。政府對危機的反應——主要是印鈔票並將錢交給銀行（稱為「量化寬鬆」〔Quantitative easing〕）——使這種狀況加劇，大幅提高了包括藝術品在內的資

產價格。藝術界本已非常不平等，現在變得更加不平等。正如危機將不安從藍領階級擴大到白領階級一樣，那些規模中等、客群是小康者的畫廊也陷入了困境。為數不多的全球大品牌拍賣行（以蘇富比和佳士得〔Christie's〕為首）和畫廊（白立方〔White Cube〕、高古軒〔Gagosian〕、豪瑟沃斯〔Hauser & Wirth〕）及旗下有品牌力的藝術家，價格飆升至新高點。結果，在客群為億萬富翁的那些畫廊、藝術博覽會和藝術家，與努力在其他處謀生的藝術家之間，藝術界產生了深刻的分裂。正如我們將看到的，一些藝術家轉向製作持不同政治見解的作品，明確地反對奢華品味。

除了這些高峰低谷之外，這整個時期都在金融化，報酬豐厚的投資難以取得，經濟成長放緩，金融投機因此成長以彌補不足，造成資產價格上漲。正如喬瓦尼·阿銳基（Giovanni Arrighi）所述，自十五世紀後期以來，資本主義經常經歷這樣的階段，每個階段都比上一個階段更短、更不穩定。這些階段的特點都是在戰爭和奢侈品上一擲千金，奢侈品中也包括藝術品。當前的經濟危機比其他危

機更深、更持久，可能意味著這一階段將要結束。

在接下來的章節中，將會分析不斷擴大的緊張局勢：全球化、與消費主義的關係、藝術的成本和用途，以及藝術的特徵。緊張局勢已到了一個地步，我們稱之為「當代藝術」的整棟大樓，就像定期展示當代藝術的古老威尼斯宮殿一樣，已經有裂縫並傾斜了。

第二章

世界新秩序

桃瑞絲・沙爾塞朵（Doris Salcedo）是一位哥倫比亞（Colombian）藝術家，她用家具製作雕塑，這些家具曾經屬於在該國長期內戰中「被消失」的人。在那場激烈的戰爭中，游擊隊和政府雙方都透過毒品交易為戰爭籌措資金，儘管哥倫比亞軍隊長期侵犯人權，卻得到美國的慷慨援助，與政府軍密切結盟的準軍事組織綁架殺害人民，卻逍遙法外。在沙爾塞朵的一些作品中，一件家具被小心翼翼地放在另一件合成作品中。另外一些作品中，有乍看像木紋的東西，其實是人的頭髮。這些混合物被水泥封住，有時作品中也會用水泥封住部分的門或掀翻的桌子。看著這些作品，有一種極其緩慢的淹沒或腐蝕的感覺，記憶活動的圖像被暴力烙印在腦海中，被沉默和審查制度封印起來，在夢和不由自主的想法中回歸。舊的記憶被新的記憶和記憶隨著時間的流逝，同樣痛苦地失去了它的精確定義，的記憶覆蓋了。

賈爾斯・吉伯特・史考特（Giles Gilbert Scott）設計的利物浦（Liverpool）聖公會大教堂是一座巨大、光禿禿的哥德式建築，以宏偉和建築配置而言，這座

教堂是傳統的，興建於上個世紀。走在教堂裡，就會感受到一種強烈的違和感。該有的歷史記憶痕跡、污痕和老化的跡象、幾世紀來累積的種種，在哪裡？更確切地說，這座古老的大教堂如同新造，並毫無遮掩地呈現出來。

第一屆利物浦當代藝術雙年展於一九九九年舉行，其中包括由安東尼・邦德（Anthony Bond）所策劃的國際單元：「蹤跡」（Trace），將當代藝術作品放置在城市的各個地點。沙爾塞朵的作品就在聖公會大教堂內展出。這種組合意味著什麼？大教堂的興建歷時七十年，橫跨了兩次世界大戰、英國政治激進主義的興起及被壓制、去工業化，以及英國社會的全面世俗化，因此在這座建築物誕生時，這座城市的工作、人口和信仰都已枯竭，大教堂因此顯得大而無當。沙爾塞朵的作品是種細緻而費力的嘗試，企圖尊崇記憶，以視覺的方式呼應文字工作者愛德華多・加萊亞諾（Eduardo Galeano）卓越的作品──他的作品找回了集體的政治記憶，直視整個拉丁美洲大部分地區對這種記憶的壓制暴力。更具體地說，正如查爾斯・麥懷德（Charles Merewether）所言，他們反對凍結「被失蹤者」

的記憶，因為悼念者找不到屍體、墳墓，甚至無法確定他們所愛的人是否已死亡。在視覺上，沙爾塞朵的作品很適合這座大教堂巨大的空間，她的櫥櫃作品看起來就像變異的懺悔室或超大的棺材。這種讓場地和作品對比並列的做法，是為了相互結合以豐富彼此，有效地將文化融合在一起、激發思考，並獲得對其他歷史和文化的洞見。儘管在大教堂裡放置墓碑是合適的，但在這裡，這種組合似乎是對立的，因為沙爾塞朵紀念儀式的形式，在一座好似什麼都未曾改變、昂然聳立建築中，與英國國教無聲的幽靈相抗衡。

「蹤跡」是典型的雙年展標題——模糊到幾乎可以包含任何事物，同時喚起對失落或被壓抑的事件、人物和文化的恢復。利物浦非常適合這樣的事件，此地是個碼頭城市，曾經坐擁以貿易（包括奴隸制）為基礎所累積的巨大財富，成為反映全球化及其歷史的藝術品的恰當所在。雖然利物浦市中心現在已被改造為閃亮的典型購物區，但其老舊的城市架構中，有很多大型閒置空間可用於展示藝術，現在連利物浦阻礙浪漫想像的破敗區域，也已經準備好讓雙年展幫助它實現

區域的仕紳化。一九九九年，這些因素加起來，為藝術展創造了成果豐碩、引人注目的機會，包括維克・穆尼茲（Vik Muniz）的《之後》（Aftermath，圖4）系列，這系列作以他的家鄉聖保羅街頭的兒童為主題，令人心酸、感受複雜。穆尼茲給這些孩子們看范戴克（Van Dyck）、艾爾・葛雷柯（El Greco）和維拉斯奎茲（Velázquez）的畫作，讓他們擺出畫中人物姿勢，並為他們拍照。然後以這些照片作為基礎，以嘉年華結束後留在街上那樣的垃圾和五彩紙屑，構成繁複的圖像，並用糖描繪孩子們粗略的形象，呈現出不同的色調。之後再為這些影像攝影，以大型精美印刷品的形式在畫廊中展出。以糖業大亨命名的泰特美術館（Tate Modern）曾展出該系列，作品指涉殖民主義和奴隸制，以其對當代的持續影響。

「蹤跡」在展出目錄的前言中聲明，雙年展反映了這座城市「當前的城市復興」，儘管在一九九九年，這與其說是陳述事實，不如說是許願。邦德寫道：遍布城市的藝術展品「讓遊客在體驗藝術時，發現利物浦的豐富特色」。因此，該

圖 4 維克‧穆尼茲，《之後（安傑利卡）》(*Aftermath*
〔*Angélica*〕)，1994 年。

展覽與旅遊業的連結變得十分明確，事實上雙年展對該城市的訪客而言，其體驗就如同遊客，要不斷參考地圖，從一處移動到另一處。作品和地點的並列令人眼花繚亂，兩者都缺乏脈絡資料。有鑑於這活動的主軸充其量也只是模糊的概念，除非是學有專精的藝術界內部人士（也許這主要是為他們舉辦的活動），否則這種體驗主要成了一種以建築環境為背景，觀看作品的美術活動。

目錄中列出雙年展的贊助商和有貢獻的組織，包括國家藝術委員會、當地的學術機構和藝術委員會、企業，以及在國外推廣文化的國家機構，例如歌德學院（Goethe Institut）。這種組合說明了構成雙年展的聯盟：希望提高品牌知名度的大大小小企業、推動其文化產品的國家、希望振興的地區組織，以及希望提高研究評等的大學。正如游牧各地的歐洲宣言展（Manifesta）在西班牙貧困地區莫夕亞（Murcia）舉辦時，該地區的文化旅遊部長寫道：該地區「立刻享有名聲顯赫的『歐洲宣言展品牌』所帶來的宣傳和擴散效益」。只是鮮少有人將這一點如此完全公開地表明。

利物浦雙年展只是這種日益普遍的現象的例子之一。雖然藝術界長期以來一直是國際化的，但正如我們所見，冷戰結束為藝術的實踐和習慣帶來了相當重大的新工具。正如企業高階主管在全球尋找新市場，一群游牧的全球策展人也開始做同樣的事，從一個雙年展或跨國藝術活動移動到另一個，從聖保羅到威尼斯，再到雪梨和哈瓦那。由於貿易路線是種簡單的方式，能在全球化背景下喚起長期連結的歷史感，因此許多此類活動都在港口城市舉辦。

在發展中國家和共產主義國家舉辦的藝術展活動，有一些歷史悠久，如聖保羅雙年展（於一九五一年設立）或哈瓦那雙年展（一九八四年），後者具有指標性，因為它早期曾試圖促進「全球南方」（Global South）之間的藝術對話。但有很多都是新的藝術展，從一九九〇年代中期開始，藝術展數量暴增。以下是一些新的藝術展及其成立年份：伊斯坦堡（Istanbul Biennial，一九八七年）、阿拉伯聯合大公國沙迦雙年展（Sharjah Biennial，一九九三年）、韓國光州（一九九五年）、上海、約翰尼斯堡雙年展（Johannesburg Biennale，一九九五年）、上海

54

雙年展（一九九六年）、在巴西阿雷格里（Porto Alegre）舉辦的南方共同市場雙年展（Mercosul Biennial，一九九七年）、塞內加爾（Senegal）的達卡非洲當代藝術雙年展（Dak'Art Biennale，一九九八年）、韓國釜山雙年展（一九九八年）、柏林雙年展（Berlin Biennale，一九九八年）、橫濱三年展（二〇〇一年）、布拉格（Prague，二〇〇三年）、莫斯科（Moscow，二〇〇五年）、展望新奧爾良（Prospect New Orleans，二〇〇八年）、印度科欽－穆齊里斯（Kochi-Muziris，二〇一〇年）、拉脫維亞里加（Riga，二〇一六年）和巴基斯坦卡拉奇（Karachi，二〇一七年）。這些活動迅速成長，每年都有越來越多的活動成立。現在五大洲共有三百多個藝術展，儘管分布非常不均，但在已經飽和的地區（例如歐洲），新雙年展的數量似乎正在放緩。

對於這種發展，藝術界一般持樂觀態度：現代主義線性、單一、白人和父權的原則終於衰弱，取而代之的是多種、多元、全光譜色、實踐和論述全都以碎形、複雜形式擴散。國際策展人羅莎・馬丁內斯（Rosa Martinez）在被問到：

「什麼是雙年展？」這個問題時答道：「理想的雙年展是一場深刻的政治和心靈活動。雙年展思考現在，並渴望加以改變。正如亞瑟‧丹托（Arthur Danto）所言，我喜歡他的定義──雙年展是『對跨國烏托邦的驚鴻一瞥』。」理想情況下，每一場雙年展的重點是帶來全球化藝術高價值標準的交流──只要看看雙年展名單，有多少相同的名字一再重複出現──與當地藝術家和當地環境進行富有成效的接觸。其次，同樣在理想情況下，這些接觸應該會由背景和依附不同且廣泛的人們來創作，隨時間產生多樣性的藝術形式。這些藝術形式將在全球和地方發聲，棲居並產生中介空間，這樣的中介空間會破壞權力所倚賴的同質性的團塊──其中最顯著的團塊就是國家。

這是一個擁有強大（但並非全無批判）的理論支持的理想──尤其是霍米‧巴巴（Homi Bhabha）、史都華‧霍爾、柯比納‧默瑟（Kobena Mercer）和佳雅特‧史畢娃克（Gayatri Spivak）等人的著作──定期在藝術活動和相關的文獻中傳播，有助於幫助一些藝術家崛起，這些藝術家因其出身的國家，以往只會在特

殊情況下取得這樣的成功。例如來自中國、巴西、俄羅斯、南非、黎巴嫩或韓國的藝術家，確實為全球藝術界帶來新的聲音、觀點、想法和風格。沙爾塞朵作品的力道，來自她與失蹤者悲痛的親族合作，這個世界與二手資訊、受媒體啟發的暴力幻想世界如此不同，讓達米恩・赫斯特或傑克及迪諾斯・查普曼兄弟（Jake and Dinos Chapman）等人的作品，與沙爾塞朵相較之下，顯得膚淺且愚蠢。這些作品一直是巡迴國際雙年展的第一線，為藝術界帶來了令人注目的新焦點、新視角和新的工作方式。《第三文本》（Third Text）是一本致力於培養及分析第三世界藝術文化觀點的期刊，原本主要目標是提高第三世界藝術和觀點的能見度，後來不得不轉向探索這些藝術和觀點獲得顯著成功的條件。正如讓・費舍爾（Jean Fisher）所言，關鍵問題不再是不被看見，而是由於現今文化差異如此容易被行銷，因而產生的過度被看見。

我們可以透過依序觀察雙年展、不同地區創作的對比藝術案例，以及這種全球化藝術生產和消費的功能及效果發酵，來了解成功的條件。雙年展的激增是由

同樣的力量所推動，這些力量導致新的美術館如雨後春筍般湧現，舊美術館則不斷擴大和重建。各國政府很清楚，以全球為範圍，城市在投資、企業總部選址和旅遊業等方面，展開越來越激烈的競爭。最成功的城市必須確保有經濟活力以及各種文化和體育設施。雙年展只是想躋身全球城市的地點（或者往往是渴望獲得這種地位的城市）達成手段的方法之一，吸引文化階層的遊客（當中一些人十分富有），並希望能娛樂那些有特權能離開當地的居民。

具有影響力的全球策展人侯瀚如籌劃了一系列的展覽，探索快速發展的亞洲城市，他的宣言清楚地表明了藝術界的興趣：

這些新的全球城市代表著新的經濟、文化甚至政治力量的興起，它們正在帶來新的世界秩序和對地球的新願景。最重要的是，這些城市擁有自己獨特的傳承，成為新的、原始的空間；使現代性的新視野、理解以及對「烏托邦／反烏托邦」的想像，可以在當中被闡述及重塑。

因此，此類展出是對新的經濟、政治力量的文化闡釋。哈瓦那雙年展在一個狹窄的框架內准許異議，藉此為古巴政府塑造更加寬容和文化開放的形象。韓國光州雙年展成立於一九九五年，旨在紀念從冷戰獨裁到民主的過程，在這座城市有成千上萬的民主示威者遭到屠殺和刑求。沙迦雙年展的成立是為了吸引全球注目、刺激遊業、使經濟多元化，並改變外人對靠石油致富的阿拉伯君主制文化的標準看法。雙年展迅速成長是這種模式獲得成功的標誌，因為越來越多的城市和地區透過舉辦規模更大、更壯觀的展覽，來爭奪國際矚目。

雙年展有別於科技博覽會或重要的足球賽，對主辦城市有兩個進一步的好處。首先，儘管學術界的評論家和論述者一致否定，但在公眾和市民心目中，藝術仍具有超越普通文化和娛樂的榮譽，並指向普世性。因此，它為一座城市（在粗魯地爭奪全球市場的地位時）發揮的作用，就像壁爐上掛著的畢卡索（Picasso）畫作對香菸公司管理階層的作用一樣。其次，它不僅體現而且還積極宣傳全球化的種種美德。

然而，在某些情況下，對雙年展的利用會違背雙年展應該體現的理想。約翰尼斯堡雙年展成立於一九九五年，就在一九九四年南非舉行第一次自由選舉後不久。其想法是在經過多年抵制之後，重新將南非與文化世界聯繫起來。第一屆雙年展舉辦了一系列大型且非常多樣化的展覽，試圖將約翰尼斯堡描繪成一個完全成形的全球城市。可能對這個國家提出令人不安看法的當地藝術家，往往被排除在這個展覽之外，許多人因而認為，這場雙年展呈現出南非社會的積極景象，令人存疑。雖然雙年展是由兩位南非策展人：洛娜・弗格森（Lorna Ferguson）和克里斯多福・蒂爾（Christopher Till）策劃，但當地人批評它是外星人入侵一個完全沒有做好準備、其實是被剝奪和被隔離的地區，並且淡化了當地的藝術，傾向博取國際關注。托馬斯・麥克維利（Thomas McEvilley）及其他人驚訝地發現，此活動顯然遭到了大部分黑人社區抵制，國際藝術界的阿諛奉承也受挫。

一九九七年，第二屆雙年展由奧奎・恩維佐（Okwui Enwezor）和一個國際團隊策劃，主題為「貿易路線：歷史與地理」（Trade Routes: History and

Geography）；試圖以「南方—南方」的對話來處理種族、殖民和移民問題，以回應對第一屆雙年展的批評。全球主義再次徹底奮力一搏，包含侯瀚如、金裕妍（Yu Yeon Kim）和哥拉多・墨斯凱拉（Gerardo Mosquera）等策展人策劃的展覽。儘管主題有變化，策展也十分理論化，但在這樣的背景下，雙年展本身的形式似乎與成功的道路背道而馳。約翰尼斯堡市議會的金融危機波及這次雙年展，使活動延期。當地藝術家和評論家也怨聲載道，展覽的重點被放在全球融合下的大都會，非洲的作品被邊緣化，並且缺乏媒體藝術的關注，當地藝術家很少獲得專業評論或是也沒有機會獲得。更糟糕的是，有些人認為標準形式的後觀念藝術和以鏡頭為主的藝術，以新殖民主義的方式被強加於當地文化上，造成當地觀眾無法與藝術親近，也偏離了當地觀眾關注的議題。

　　由於該城市的財政危機，加上缺乏廣告和教育資金，強化了這種看法。考慮到城市外面的危險性，參觀雙年展的外國觀眾感覺被封閉在內，因此不管是哪個方向的文化交流，都沒有如預期地發生。正如查爾斯・格林（Charles Green）和

安東尼‧加德納（Anthony Gardner）在關於雙年展的著作中所言，恩維佐舉辦的展覽因費用高昂而被政治右派拒絕，而左派則因展覽的國際主義排他性而加以拒絕。此外，南非與西方達成的協議，雖然使種族隔離結束，卻也承諾按照一般的全球限制來處理經濟議題，因而使絕大多數的黑人仍難逃貧困，慶祝時就難免心理矛盾。雙年展吸引的遊客遠少於預期，且市議會決議提前一個月閉展。約翰尼斯堡隨後宣布，沒有更多的資金來舉辦另一次國際雙年展，事實上，還要經過二十多年，南非才會舉辦下一次國際雙年展。

即使是成功的雙年展，也有類似的緊張局勢。在哈瓦那，雙年展吸引了大量來自南方的藝術展觀眾，最初關注的是讓當地人參與，強調發展中國家之間的藝術對話，有意識並激進地回擊居於全球藝術主導地位的美國和西歐世界。但隨著蘇聯（古巴蔗糖的主要買家）解體，古巴經濟陷入嚴重危機，雙年展的性質發生了變化，變得越來越以外國人為目標。展出的藝術家名單朝向常見的全球藝術明星傾斜，以吸引藝術經紀公司和富有的遊客。雙年展近來幾次展覽，有時無意間

呈現出貧困的當地人與全球藝術派對之間的緊張關係⋯二〇一五年，阿雷斯德里奧（Arles del Rio）在哈瓦那（Havana）知名的海濱大道馬雷貢（Malecon）邊海灘上的作品遭到破壞，原因是人們將沙子偷走，用於他們急需的建築工程中。

可可・福斯科在二〇〇〇年哈瓦那雙年展時，對於古巴藝術在外國贊助勢力下的組織重組寫道：

大批美國和歐洲策展人抵達當地⋯⋯他們被引導至精心挑選的工作室和僅限受邀者參與的雞尾酒會，並被護送前往主展場，這個活動對大多數古巴人來說太貴而無法參加。在只開放給外國觀眾參觀的幾小時中，展場播放了大量的影片且有些現場活動。但當其他訪客在日後裡抵達現場時，會發現幾乎沒有機器在運轉。

聖地亞哥・席拉（Santiago Sierra）為雙年展創作了《聖地亞哥・席拉請你喝一杯》（*Santiago Sierra Invites You for a Drink*），付錢讓妓女躲在箱子裡，箱

入由西方主導的全球秩序和

竟，重點是讓邊陲地區也融

模式仍有強大的影響力。畢

主導展示的藝術方面，西方

年，在構成雙年展的形式和

　　在雙年展興起的最初幾

力關係，參見圖5）。

許多其他作品都涉及這種權

係，發表帶刺的評論（他的

可能存在的權力和剝削關

對藝術觀光客和當地人之間

派對的觀眾用的長凳，藉此

子被裝置成給參加這場藝術

圖 5　聖地亞哥・席拉，《四人身上一六〇公分的紋身線》
（*160 cm line tattooed on 4 people*），2000 年。

藝術世界。伊蓮娜·菲利波維奇（Elena Filipovic）在二〇〇五年寫了一篇尖刻的文章，提出全球雙年展中盛行以白色立方體（White Cube，譯按：指常見的現代美術館設計）展出，就是詭異的悖論。如果多樣性和融合真的實現了，為什麼這種帶著可疑衝動將作品和觀眾與世界隔開，隔絕在一個純粹、理想且空曠的空間中，十分保守且充滿意識形態的形式仍然是展覽的標準？

直到最近，透過藝術系統過濾當地素材，終於產生了同質化。這個體系──不只是策展，還有私有和公共機構一切的利益，這些依然是雙年展倚賴的盟友──傾向於產生一種能引起國際關注的藝術。

阿爾弗雷多·賈爾（Alfredo Jaar）的作品就是明顯的例子，《一百萬份芬蘭護照》（One Million Finnish Passports），在赫爾辛基（Helsinki）當代美術館的國際藝術節 ARS95 中展出。賈爾製作了一百萬份與真護照稍有不同的複製護照，將它們放在安全屏障後面，排成一個讓人印象深刻的方塊，讓人聯想起極簡主義。如果芬蘭政府批准移民的速度如同歐洲其他國家的話，這些護照就代表所

有本來應發給移民的護照。在芬蘭移民當局的堅持下，這件作品後來被銷毀了。

這件作品在很多方面都是全球化藝術創作的典型代表。它使用當地素材、遵照當代藝術的國際化語言，以探討全球和本土關注點的交集。它站在移民那一邊，也可說是為了全球的資本利益，意指人們遷居他處的權利必須凌駕於任何國家抵制社會變革的決定之上，即使這決定是透過民主程序制訂的。早在由美國在中東和北非引起的戰爭、人口壓力、氣候變遷、回應右翼民粹主義這些原因造成的移民危機之前，賈爾就試圖揭露一種鮮少被討論的地下種族主義。這件作品還指出了新自由主義制度背後的深刻矛盾，該制度賦予資本流動性，但不讓勞動力流動，除非是在非法且往往致命的條件下，為企業提供以體力為基礎、受剝削的勞動力。

起初，雙年展如同將新內容放入堅硬的舊容器中，幾乎沒有根本性的變化。一些雙年展成功地發展出外展、教育和討論計畫，例如光州的雙年展提出許多基本議題，包括民主、環境和但隨著系統的發展和壯大，其他變化也隨之而來。

亞洲文化認同，且參觀人數遠超過威尼斯雙年展。有時這些與開創性的研究計畫有關，例如在恩維佐策展的第十一屆卡塞爾文件展前舉辦的活動（及之後出版的幾本書籍），就論及未實現的民主、真相與和解、克里奧性（Créolité，編按：探討在社會和移民之間的接觸交流中所形成的獨特文化身份和認同），及非洲都市主義。

許多變化變得十分明顯：舉個例子，印度南部的科欽—穆齊里斯雙年展是由藝術家策劃的活動，也是在歷史悠久的港口城市舉辦，成功地促進了「南方—南方」之間的藝術對話，特別是透過創作委託，在該區域建立了緊密的連結。也透過與學校、學院和其他當地機構合作，悉心培養了眾多本地觀眾，並傳達明確的觀點。首兩屆吸引了一百萬名參訪者，其中大部分是本地人，人數僅次於威尼斯雙年展。隨著美國和歐洲勢力的衰落，其他地區和國家陣營開始追求自己關注的對象及盟友。東亞雙年展的巡迴因應而生，強調區域關注、傳統和美學。首先是昆士蘭（Queensland）的「亞太當代藝術三年展」與光州、福岡的藝術展結合，

然後赴上海、台北、新加坡、南京等地展出。二〇一五年，這個藝術展在港口城市廣州舉辦時，號稱首屆亞洲雙年展，邀請藝術家們反思「亞洲時間」的概念。回應作品包括「北斗七星小組」（Big Dipper group）悲愴地重現血汗服飾工廠，作品中是一排排滿是灰塵的舊縫紉機，同時播放工作中女性的幻燈片，配以感傷的音樂。在這裡，亞洲時間是在重複的奴役中度過的。

藝術也發生了變化，與西方藝術關注的焦點及其形式大異其趣的作品變得突出；這點我們會在第六章中更深入地探討。舉個例子：人們在叛亂中共同行動，同時將自己打造為一個新興、可變的共同體，並突然開始將自己視為一個集團。這樣的結果以照片、影片，以及與一般個人主義自我宣傳截然不同的街頭藝術為形式呈現出來。這也立刻對國家造成威脅，就像在埃及，政府迅速採取措施加以摧毀，並監禁這樣的藝術家。

拉提珐・艾恰克齊（Latifa Echakhch）的《民眾淡出》（Crowd Fade，圖6）在二〇一七年伊斯坦堡雙年展上展出，這幅壁畫安放在狹長走廊上，展現抗議的

人群，他們舉起雙臂反抗，遮住臉，有時互相擁抱。雖然這些人可能是任何地方的抗議者，但這些人像是來自蓋齊公園（Gezi Park）抗議活動的照片，為了保護公共綠地不受商業發展的影響，而遭到土耳其政府的殘酷鎮壓。這件作品喚醒這場運動的失敗和暴力鎮壓過程，這幅壁畫被打碎，「民眾」的碎片散落在觀眾腳下。正如我們在第六章中會看到的，記錄和慶祝集體起義的作品也將脫穎而出。

如果說一開始，雙年展產生了一種反映冷戰後世界單一超級大國秩序的同質性，那麼只要想想世界中有各式各樣的體驗，這種一致性就幾乎無法維持。有兩個對比鮮明的案例可以說明這一點：一是在俄羅斯和斯堪地那維亞受到新自由主義經濟力量衝擊，產生的非常不同的作品；二是來自兩個維持共產主義政權的國家──中國和古巴的作品。

圖 6　拉提琺・艾恰克齊，《民眾淡出》，2017 年。

俄羅斯和斯堪地那維亞

在一九九○年代，俄羅斯和斯堪地那維亞半島（Scandinavia）都剛面臨極端的市場壓力。在俄羅斯，來自西方的新自由主義經濟學家向葉爾欽（Boris Yeltsin）政府建議，迅速、急劇地接觸市場——即所謂的「電擊療法」——在短時間內確實會帶來痛苦，但可迅速帶來財富。少數俄羅斯人因高價出售國有資產而變得異常富有（其中有些人成為當代藝術的主要收藏家），但整個國家卻承受了災難性結果：最基本的社會服務崩潰、犯罪猖獗、平均壽命下降和普遍貧困。

在這場災難中，來自俄羅斯和前蘇聯盟國的藝術作品引起了廣泛關注，因為社會墮落的碎片為西方藝術觀眾帶來了樂趣。鮑里斯・米哈伊洛夫（Boris Mikhailov）拍攝了一系列照片，他付錢讓無家可歸的人擺姿勢並在鏡頭前暴露自己，凸顯以金錢為代價出賣身體其中所含的壓迫（圖7；這件作品和聖地亞哥・席拉的作品很接近，同樣都付錢讓人們接受各種屈辱和曝光）。在《在地面

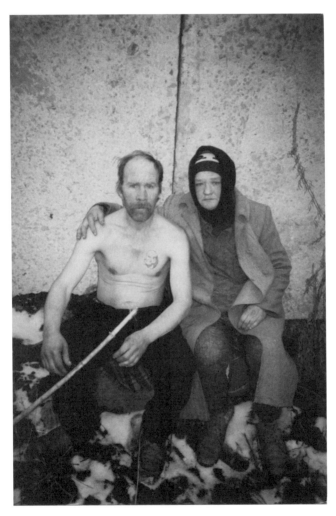

圖 7　鮑里斯・米哈伊洛夫，出自《病例》（*Case History*），1997-8 年。

上》（*By the Ground*, 1991）和《傍晚》（*At Dusk*, 1993）兩件作品中，他模仿二十世紀初照片的畫質，呈現居住在烏克蘭街道上貧困者的樣貌。

這種主題和風格都讓人聯想起革命前的時代。這是一個有效的視覺類比，代表了許多後蘇聯社會人們對歷史和進展被丟回退步中的感覺，因為資本主義本來應該將他們變為當今手握特權的消費者，卻反而產生了時間框架下的不同層級，讓許多人回到沙皇時代的致命貧困中。

這樣的作品展現出後蘇聯的現實狀況在西方藝術界的價值，以帶有依稀殘餘的後現代影響的表現法出現在攝影和電影作品中，但即便如此，也被視為是真實的。又或者以富有表現力的表演形式呈現，例如在奧列格‧庫利克（Oleg Kulik）的《狗》（*Dog*）中，這位藝術家裸體並襲擊觀眾，企圖咬觀眾，以坦蕩蕩的真實表現出俄羅斯的落魄和退步。

這類作品對西方觀眾的吸引力是顯而易見的：新興資本主義的異國情調（強

盜大亨和流氓橫行，或者換句話說，大搖大擺的騙子和黑幫肆虐），以及在白人的歐洲突然誕生了一個發展中的國家；一個搖搖欲墜的「邪惡」帝國和敵人落敗帶來的浪漫；以及一種成為過往歷史的意識形態。包含以上種種的「俄羅斯文化」，在毫無遮掩地展示出來時，效果最好。

也許西方觀眾難以理解的是，這些作品並不一定是描繪斯拉夫靈魂的異國情調、他者性，甚至也不是描繪蘇聯歷史，反而指的是資本主義的當下。米哈伊洛夫的作品只不過是無限上綱的資本主義帶來的影響，在這種資本主義中，一切都可以出售。庫利克的《狗》無疑是將布爾加科夫（Bulgakov）的諷刺小說《狗心》（The Heart of a Dog）加以升級——這本書講述一隻狗透過手術被改造為人類的樣子，並且運用牠的本能，在一九二〇年代的蘇聯共產社會中崛起。然而布爾加科夫所剖析的社會，在戰略上正處於不再企圖煽動革命共產主義，轉而以自由市場措施來刺激經濟；在這個「新經濟政策」時期，湧現了一批暴發戶，炫耀他們往往來路不明的財富。換句話說，它是今日俄羅斯比較溫和的版本。

維克多・米西亞諾（Victor Misiano）精闢地總結了一九九〇年代俄羅斯藝術的特徵，他用「tusovka」（洗牌）這個詞加以概括，背景是由具有品牌力的在地藝術家主導，激烈的個人競爭加上狂熱的內部討論；在此背景中，對成功的爭奪是無情的（並且主要的衡量標準是新作品能吸納多少他者，能「侵入」國際藝術界有多廣），其中思想和倫理問題付諸闕如，也無法自我分析。正如他所說，象徵價值被私有化，且與國有財產一樣「貪得無厭」。不過，從某種意義上說，他所描述的只不過是其他地方藝術場景中常見事物的一種極端，且因為突然地轉變而變得清晰醒目。

相較之下，在一九九〇年代透過放鬆金融市場管制及取消外匯管制，斯堪地那維亞原本有效的社會民主經濟，被迫走向新自由主義的方向。九〇年代初的經濟衰退使這一進程變得更糟糕，迫使斯堪地那維亞政府取消一部分該地公民長期以來認為是理所當然的健康和社會福利計畫。隨著製造業的崩潰，出現很不樂見的新現象——失業率上升。大規模移民開始改變曾經相當封閉和同質化的社會。

斯堪地那維亞半島與其他地方一樣，現代主義和社會民主有著密切的關聯。

正如長期以來，在一九七〇年代後期影響世界其他大部分地區的右翼和新自由主義勢力下，社會民主主義依舊倖存下來一樣，在斯堪地那維亞的藝術界，一種乾淨的、建構主義的現代主義也倖存了下來。經濟衰退及其後果導致了藝術角色的轉變，從實用設計和創作建構烏托邦的作品轉為公開評論。社會民主主義政府在財務上支持藝術，以一種難以否認的方式讓藝術家成為同路人，就像其他許多地方所做的一樣。即便藝術家們擺出一副反社會的姿態，這種情況也一直持續到新自由主義時代。斯堪地那維亞藝術家的作品集──其尖銳的標題：《我們很正常（並且想要屬於我們的自由）》（We Are All Normal [and We Want Our Freedom]）──當中有個段落為此事做出很好的說明：「藝術家似乎是斯堪地那維亞社會自由程度的指標，並且藝術家越是拒絕社會──正如藝術家一直以來那樣──就越是肯定社會。」

受到良好保護的社會與經濟實力發生碰撞，撞出前所未有的文化粒子，絢麗

多彩如雨般灑落。結果，當代斯堪地那維亞藝術及音樂和電影，引起了全球的關注。這種新態勢的結果，在二〇〇〇年的展覽「組織自由：九〇年代的北歐藝術」（Organising Freedom: Nordic Art of the '90s）中一目瞭然。正如策展人大衛・埃利奧特（David Elliott）在展覽目錄所說的，這些藝術家「似乎對某事非常生氣」，他們對理性建築、烏托邦夢想、理想主義和社會工程（以及其他種種）抱持疑問。雅各・科爾丁（Jakob Kolding）在他的拼貼畫中使用了建構主義的形式，將古老而激進的失序（例如在俄羅斯革命前衛藝術中所見的）與作為斯堪地那維亞子民那種有禮貌、有規矩的建築和社會規畫，拼接在一起。科爾丁在哥本哈根的模範郊區長大，那裡有著安全的人行道，商店、學校、托兒所和診所都近在咫尺。而我們理該認為這是一種可怕的命運，至少直到這些設施被關閉之前都毫不懷疑。

具有基本需求、一般現代主義的「人」，因利益的衝突和身分的敵對，分裂成碎片。蜜芮安・巴克斯卓（Miriam Bäckström）的攝影作品系列，拍攝 IKEA

博物館（IKEA Corporate Museum）展出的陳設，呈現狹窄而清潔的空間。IKEA的使命是現代主義、平等主義和社會民主主義的：理性、節儉、逐步改善家庭空間。巴克斯卓和許多其他當代斯堪地那維亞藝術家一樣，將現代主義的影響視為幽閉恐懼症。很容易想像，在她的作品中，這樣的室內空間理想的居住者：滿足的、有節制、理性而同質化的居家角色，付諸闕如。相反地，藝術家們熱衷於揭露理性文化的弱點，凸顯與其他文化的移民有關的種種問題，並頌揚身分認同政治的多元化主張。藝術家畢爾・謬加（Bjarne Melgaard）的作品涉及同性戀性行為，他去大溪地旅行，並在高更的墳墓上自慰。現代主義的幽靈在斯堪地那維亞半島作祟（畢竟葬禮才過沒多久），需要持續不斷地驅魔。整個一九九〇年代，許多藝術家還在忙著將棺木釘死。

然而，從其他地方的民主生活條件來看，這些社會民主國家要前進的路線已經夠清晰了。曼斯・朗格（Måns Wrange）的作品《普通公民》（The Average Citizen）研究了這種新的生活條件，在作品中，權力從透過政治建構起來的公眾

手中，轉移到專業地操縱公眾輿論和政治進程的人手中。這個計畫採用瑞典福利國家視為典範的普通公民概念，找出一個在人口統計中視為普通公民的人，詢問對方的政治觀點，並使用專業工具，包括遊說者在內，以提升此人的利益，將此人的觀點透過政治演講和大眾媒體對公眾傳播，並用民意調查來測試這些策略的效用，其中最有效的介入措施之一是：將此人的意見變成熱門電視劇中的角色台詞。這件非常有趣的作品審視公共領域因公關而腐化的情況，嘲弄對人類平均值的頑固依賴，及新社會制度的虛假。這進一步表明，在經濟衰退和文化分歧的壓力下，社會主體的分裂讓政治受到相互競爭的團體操弄，其中最有影響力的團體就是有錢人。

大衛・麥克尼爾（David McNeill）在一篇關於藝術和全球化的精彩文章中，講述了一九九六年在斯德哥爾摩舉辦的國際刑警組織（Interpol）展覽中，一起惡名昭彰的事件：該展覽匯集了本來應該合作的瑞典和俄羅斯年輕藝術家，隨著展覽的進行，其他國家的藝術家也加入了，谷文達在沒有知會其他參展者的情況

下，費力地用人髮編織了一條隧道。在開幕式上，俄羅斯表演藝術家亞歷山大·

布雷納（Alexander Brener）用開山刀將隧道砍成碎片。警察接獲通報逮捕了庫

利克，因為他裝成狗的樣子想咬一個小孩，而布雷納則逃過一劫。谷文達認為他

的作品遭到破壞是達達主義所激發的退步、混亂、典型的俄羅斯式挫敗，而布雷

納認為西方策展人對待東歐團隊的方式十分粗鄙，且展覽的原創概念稀薄，變成

典型的全球吹捧，因此他感到忿忿不平。以下是他對自己行為的自我陳述：

新自由主義的粗俗！

表明與主辦方意見相左的民主人士。這是激進的民主行動！打擊模仿和

伴們，我不同意。在這場展覽中，我是唯一一個公開表明自己立場，並

第二天有場新聞發表會，我被稱為法西斯主義者。不，我親愛的夥

列維奇（Malevich）作品：《白色背景上的白色方塊》（White Square on a White

次年布雷納因另一件堅持原則破壞的行為而惡名昭彰，他在市立美術館的馬

Background）上，用噴漆噴上一個美元符號。布雷納認為這是在對馬列維奇試圖

將藝術和世界轉變為徹底的純粹金錢價值表達抗議，這次他被判入獄。

古巴和中國

新世界秩序時代，共產主義國家的藝術與後共產主義國家（如俄羅斯）的藝術，有著不同的吸引力。從冷戰的角度來看，古巴和中國如同史前動物般，在徹底市場化的世界中令人難以置信地倖存至今，現在古巴和中國已經走到了這樣的地步，二者體現了未來應對棘手全球問題的各個面向。中國奉行國家主導的資本主義，讓超級富豪乖乖安份（除了其他方法外，偶爾也處以極刑，提醒他們權力的真正所在），並將市場與協調一致的戰略規畫融為一體。古巴在危機後，藉由大量的菜園將城市極度綠化，建立接近能自我滿足的有機食物系統。

文化大革命結束後，中國開始創作各種打破社會現實主義思想的作品，有的

涉及宗教主題，有的推動馬克思人文主義，有的（從一九八〇年代後期開始）則涉及新且快速發展的消費文化。由於一九八九年六月的天安門事件，全球的興趣在短期內就轉向了中國藝術，導致人們將注意力集中在可以被解讀為反對派的藝術家身上。全球持續長期地關注中國，使中國建立了監管下的市場，迅速產生了巨大的財富和不平等，還有非凡的經濟成長；大多數人的生活水準顯著提高（這與俄羅斯形成鮮明對比），並創造了龐大的消費者群。

高名潞講述了隨著這些戲劇性變化而來的藝術潮流，他指出：到了一九八八年隨著中國資本主義發展加速，那些追求宏大精神和人文主題的藝術家往往忘記初衷，轉向更明確的社會評論。著名藝術家王廣義則呼籲蕭清人文主義，聲稱藝術的創造只是為了在媒體世界和市場上取得成功。這個新作品的主要元素之一是毛澤東，但經過適當重塑以適應新的政治和文化氛圍，是透過普普藝術的角度看到的毛澤東和社會現實主義，同時呈現出媚俗和噩夢般的景象（圖8）。

圖 8 王廣義，《大批判：可口可樂》（*Great Criticism—Coca-Cola*），1990-3 年。

© The artist. Image courtesy Wang Guangyi Studio. Oil on canvas, 200×200 cm.

古巴的情況當然大不相同，它是一個小島國，與一個敵對的超級大國為鄰，幾十年來一直對其進行封鎖、祕密恐怖主義和顛覆，並經常受到更嚴重的威脅。

流亡的古巴人，其關係是不穩定的，甚至是危險的：一九九六年，知名的重要策展人兼歷史學家、拉丁美洲評論家哥拉多・墨斯凱拉應邀在邁阿密藝術中心發表演講，但邀請又被撤回，因為他在古巴有住所這一事實，可能使潛在的觀眾無法接受。邁阿密的古巴藝術與文化美術館，因為展出古巴當地藝術家的作品而兩次遭到轟炸。然而另一方面，古巴非常適合新的全球化形勢，因其種族和文化混合，非洲、歐洲和美洲元素在此相對和諧地融合在一起。

古巴政權面對東歐共產主義垮台以及蘇聯補貼突然停止時，最初反應是對藝術自由的鎮壓：前衛表演被關閉、批准演出的政府部長被解任。曾在共產黨官方報紙《格拉瑪》（Gramma）上公開大便的藝術家安吉爾・德爾加多（Angel Delgado）被送進了監獄。作為回應，在一九八〇年代嶄露頭角的古巴前衛藝術家，大多在一九九〇年代初移民海外。

從那時起，正如墨斯凱拉所述，國際上對人權的檢視，加上市場經濟的復甦及尋求外資的影響，都促使了文化的開放。在一九九〇年代，一些成功的古巴藝術家留在了古巴，因為他們被允許出國旅行，更重要的是可以出售作品換取美金，讓其中一些藝術家生活過得很好。壓低聲量、經過協商的批評是被允許的，藝術家有時會與審查者討論作品。墨斯凱拉寫道：「這一批判元素可能會被刻板地定型為出口作品有吸引力的特徵，這樣的危險是存在的。政治批評已成為吸引外國畫廊和收藏家的賣點。」正如我們將看到的，讓自己被共產主義政權逮捕，是成為藝術明星的途徑之一。

自一九八九年以來，共產政權一直在自由化和鎮壓之間搖擺不定。由於大眾媒體仍然受到審查，藝術家被賦予批評政權的自由有限，這是西方既成結構的類合法正規化，確保大眾媒體促進政治正確（諾姆・杭士基〔Noam Chomsky〕一直在分析這個主題），而政治激進的藝術最有可能在雙年展上亮相。

在中國和古巴，一九九〇年代廣泛出現混合資本主義與共產主義的宣傳藝術；我們可以將王廣義和何塞・安吉爾・托拉克（José Angel Toirac）相比較，作品分別將毛澤東和卡斯楚（Raúl Castro）的形象與商業廣告材料拼接在一起。

托拉克讓卡斯楚出現在凱文克萊（Calvin Klein）「痴迷」（Obsession）香水廣告中（圖9），這裡的「痴迷」是指美國執迷於將他除掉。在托拉克的萬寶路（Marlboro）廣告中，騎著馬抽著煙的卡斯楚迎面而來，這系列的標題《新時代》（Tiempos Nuevos）想要點出什麼樣的協定，就很清楚了。托拉克並與他的朋友重新製作了著名的革命紀實照片，強調其中修辭的根源本質。

這兩位藝術家作品的相似處並不令人驚訝，因為中國和古巴政府都放鬆了對經濟的控制，允許有限的私營企業，也必然允許商業宣傳潛入。因此，這兩個國家的國民都受到國家和企業宣傳的進犯，每個人都在努力說服他們相信自家產品的獨特性。在西方，這些作品既是個紀錄，記錄了過去令人生畏的敵人和意識形態衰落為純粹的形象，同時也是文化融合的例子。這種對實際存在的共產主義的

圖 9　何塞・安吉爾・托拉克，《新時代》系列：《痴迷》，1996 年。
© The artist. Pan American Art Projects.

輕鬆態度，允許將共產主義符號融入當代文化中，就像讓切‧格瓦拉的頭像出現在T恤上一樣，已不再感到危險。

至少直到最近，對西方觀眾來說，這兩個國家在全球舞台上最成功的作品，都表現出明顯的中國性質或古巴主義。在許多著名的古巴藝術中，例如在柯喬（Kcho）和藝術團體「一群木匠」（Los Carpinteros）的作品中，有很強的低生產技術元素，使用收集來的材料進行創作，並使用古老的工藝技巧。這在一定程度上無疑是出於必要，但也符合西方對古巴的期望。中國在海外市場最成功的兩位藝術家：谷文達和徐冰，以中國書法為主要表達媒介。更一般地說，作品能夠被挑選的標準非常明顯——作品應該反映西方眾所周知且關心的中國情況：政治壓迫、經濟成長和消費主義、女性的順服以及一胎化。這些很「中國」的主題，應該以公認的當代西方模式加以表達，以產生明顯是文化融合的作品。

在二〇〇二年香港舉辦的第九屆「中國美展」上，我明確地看出了這一點。該次展覽的畫作區展出多種風格的大型、令人印象深刻且技術精湛的作品，描繪

社會現實主義下，當代的中國生活。有些作品，如王宏劍的憂鬱畫作，描繪月光下農工在等車回家，直接而難以辯駁地描繪了人們在瞬息萬變的社會中的經歷。

其他作品，比如鄭藝（Zheng Yi，音譯）描繪在陽光下微笑的農村人物，（在我看來）似乎是無可救藥地媚俗，其畫作標題《耀眼陽光下的平凡靈魂》（Plain Souls Burn Bright）在倫敦或紐約這樣的地方，很難不帶有諷刺意味。由於缺乏必要的西方參照（實際上有參考很多，但都是舊風格，包括印象派），也欠缺必要的無用性，因為這些作品都具有明顯的宣傳功能，這些作品與西方作品全然不同，因此在全球藝術體系中是幾乎看不見的。

相較之下，我們可以看看在全球獲得成功的例子，分別是中國的徐冰和古巴的科喬，他們的作品代表了這類藝術的目的。徐冰是雙年展的常客，他因一九八八年在北京展出的作品《天書》而聞名（圖10）。這件作品花費了大量的勞力，以中文表意文字的元素，創造出一千二百五十個字，但這些字沒有任何意義。藝術家用這些文字製作大型的、令人印象深刻的捲軸和書籍裝置藝術，向中國讀者

中創作了這件作品，之
自述，他在漫長的孤獨
作品連結在一起。徐冰
件後被當局施壓的前衛
人辯護，並與天安門事
起爭議，有人攻擊、有
化。這部作品在中國引
各種情況下，而發生變
技術、收藏書籍增加的
同的場地、採用的運算
畫，隨著作品裝置在不
讀。這是一個長期的計
的文字，但全都難以識
呈現出大量看似有意義

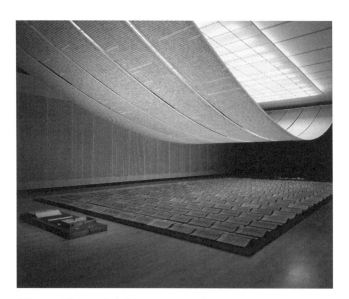

圖 10　徐冰，《天書》，1987-91 年。

© Xu Bing Studio. Mixed media installation/hand-printed books and scrolls printed from blocks inscribed with 〝false" Chinese characters. Installation view at Crossings/ Traversées, National Gallery of Canada, Ottawa, 1998.

後作品在公眾間受到廣泛討論。史丹利・雅比（Stanley K. Abe）引述徐冰本人的話說：

把自己的作品交給社會，就像把活生生的動物趕進屠宰場。作品不再屬於我：已成為所有接觸過的人的財產。現在它是凝結且混濁的。

在一篇了不起的文章中，雅比寫下《天書》的各種讀法。作品離開中國後，發生了深刻的變化，因為大多數的新觀眾無法企圖閱讀這些字，或感受到這些字奇怪的熟悉感。當它在美國展出時，只是透過天安門的觀點，作為善（個人表達）對上惡（東方專制）的寓言。徐冰沒有認可這些解讀，但也沒有加以否認。無論如何，當解讀方式從對天安門事件的關注延伸而來，這件作品只被解讀為對中國傳統、制度和歷史的批判，而不是對語言、解釋和意義等的廣泛意見。

高名潞以有力的觀點提出了錯誤解讀的問題，他寫道，在國際舞台上受到青睞的務實藝術，取代了批判性的前衛活動，但這些務實藝術依然被許多西方人以

冷戰用語加以解讀。他還指出，這種所謂的「前衛」在很大程度上，與中國消費文化的興起沆瀣一氣（中國被普普藝術吸引絕非偶然），而且從中國以外看來似乎是前衛的，但從內部看來可能是保守的。與這種全球暢銷的藝術相對的，是高名潞所謂的「公寓藝術」，在私人空間或街道上展出，由轉瞬即逝且無法銷售的作品構成。一九九六年，王晉在鄭州市一家大型新商場外製作一面非同凡響的冰牆，就是例子之一。冰中埋藏著許多奢侈品，人們想盡一切辦法要挖出來，最終摧毀了這堵牆。

我們也可能會想到，與藝術界以外的人合作的工作壓力：例如，在《村民影像計畫》（China Village Documentary Project）中，吳文光讓十位農民拍攝自己的社區生活。大多數拍攝對象都非常不習慣被拍攝或被拍照，從未拿過攝影機，也沒有被攝影作品包圍過。除了一些政治海報之外，他們的環境中視覺表現形式驚人地少。許多紀錄片製作人將焦點放在村落自治，用意為將政治流程重新引入原本只能由市場力量控制的地區。這些結構和它們賦予的權力一直是許多爭論的主

題，且在不同的村莊之間有很大的差異，但從這些影片中，讓人強烈感受到的是嘈雜、混亂、散漫、時而幽默、時而暴躁，以及這些地方決策過程中的苦澀角色，在這些過程中，人們習於對自己的生活和環境行使某些有限的權力。又或者，由盧杰主導的「長征計畫」，將毛澤東知名的六千英里長征的方向逆轉，進而產生了一種文化交流，藝術家（包括徐冰和茱蒂·芝加哥）及同路線上的民眾，雙方將在全球和當地的會議中學習，並共同製作作品。這個計畫培養出一些歷時很長的藝術計畫（例如楊少斌的繪畫，及以他家鄉唐山煤礦工人生活為主題的紀錄片），並在一些地方合作建設了農村基礎設施。

科喬主要以木材來創作雕塑，通常由堆疊的元素組成，讓人聯想到小船的框架；在一九九四年的哈瓦那雙年展和次年的光州雙年展上展出後，迅速獲得成功。他的大型雕塑《無限之柱 I》（Infinite Column I）由著名的紐約畫廊芭芭拉·格萊斯頓（Barbara Gladstone）經手，於一九九六年被現代藝術館收藏。這件作品是科喬堆疊船的骨架之一，參照歐洲現代主義（以這件作品來說，是布朗

庫西（Brancusi）一九三八年的作品《無限之柱》（《Endless Column》）以雕塑拼接，這顯然是指古巴人在美國宣布所有抵達美國海岸的人都將被接納為公民之後，宛如聖經出埃及記的逃亡潮。與徐冰一樣，一個明顯的民族主題，以藝術的技巧呈現，以可被接受的當代藝術形式為框架。

這種藝術雖然吸引了對政治問題的共鳴，但沒有明確的立場，其特色是採取諷刺或默示政治。可可・福斯科在為藝術雜誌《Frieze》撰寫的一篇文章（並收錄在她的著作《那具不屬於我們的身體》〔The Bodies That Were Not Ours〕中）試圖將政治重新融入科喬的作品中，特別是透過研究當局在哈瓦那雙年展中如何利用科喬的作品。福斯科如此毫不遮掩地分析市場新寵，因而受到威脅，《Frieze》雜誌也不得不處理科喬作品經紀公司的投訴。她的文章在藝術評論領域如此引人注目，這充分說明了此類雜誌中的藝術文章水準——以及強大的經紀公司和藝術機構確保「評論」卑躬屈膝至何種程度。

至少在金融危機爆發之前，在許多著名的全球藝術中都標榜身分，以取悅都會的觀眾。文化混合、諷刺和身分的公開展現，這些特徵在西方觀眾的眼中令人欣慰——如同斯拉沃伊·齊澤克（Slavoj Žižek）不無爭議的論點——只有在他者不是真正的他者時才安全。可可·福斯科對這種現象的結果做出了很好的總結：全球化已經改變了藝術界，加上對種族和文化差異的管理，以遵循企業國際主義的模式。文化領域的知名度並不能保證政治權力，美術館和畫廊日益私有化，削弱了曾經可能由這種知名度產生的影響。相反地，多樣性被規範，而其關鍵內容則被迴避。

透過觀察藝術家本人的遷徙，可以最直接地說明這一點：他們的出身可能來自各處，但很多人——不只是那些逃離有合法審查制度國家的人——最後住在紐約這個偉大的藝術漩渦中。吳金桃在她的定量研究中表明，在最盛大的當代藝術活動——卡塞爾文件展中，若以出生地衡量，展出的藝術家多樣性確實有增加，恩維佐策展的二〇〇二年第十一屆文件展尤其明顯，許多出生在北美和西歐以外

的藝術家移民至北美和西歐，之後才在卡塞爾文件展上展出。

儘管這種藝術在西方的吸引力是曖昧的，但其中的大部分確實表達了迷人的東西，且其作品的強度和互動性，在舒適安定的社會中很少見。詹明信（Fredric Jameson）在理論著作中令人信服地指出，最系統性的作品是在這樣的環境中產生的：由於綜合和不平衡的發展，思想者面臨極端的場景對比，在這種情況下，他們顯然可以從一個歷史時代跳到另一個歷史時代。稻田裡的農民可能會從勞作中抬起頭，向新鄰居：一座後現代辦公高樓投去一瞥。詹明信表示，這樣的背景促進了對歷史變遷做出系統化和全面性的思考。就藝術而言，並不期望有這種系統性的特質，但這些情況確實會產生影響，尤其是超越無處不在的消費文化的思考。同樣地，只要經濟按計畫運行，人們就會期望最古老、最富有的新自由主義經濟體，尤其是美國和英國，會生產出最扁平、最支離破碎、最失敗主義的藝術──事實上，正如我們將在第三章中討論的那樣，確實是如此。

此外，世界不會永遠由一個超級大國主宰，隨著這一事實變得越來越清楚與強大的對立方出現，藝術既可以對內宣導也可以對外推廣，並且不再需要西方認可。在俄羅斯這種效應非常顯著，透過「出售」（如果可以這麼說的話）石油、天然氣和礦產等國有資產而變成富豪的各種投機者和政治官員，開始適應全球超級有錢人的生活方式，也開始收集起當代藝術。從二〇〇〇年起，在石油榮景的推動下，俄羅斯開始豪擲千金。他們的價值觀通常與使他們富有並保護他們的國家的價值觀一致：混合了威權主義、正統宗教和強硬民族主義，堅持與西方形成鮮明對比的俄羅斯身分。正如托尼・伍德（Tony Wood）所指出的，其中一條分界線是俄羅斯正常異性戀對上頹廢離經叛道的西方。俄羅斯東正教會主教在與普丁政權聯盟時，意味深長地正式宣佈，普丁的統治是「上帝的奇蹟」。

在二〇〇七年莫斯科雙年展的相關展覽中，庫利克在一個由啤酒廠改造的藝術空間中策劃了「我相信」（I Believe）展覽，在一個滿是香火的拱形地下空間中，展示許多類宗教作品。在中央，庫利克本人坐在一個蒙古包裡，分發

靈性的萬靈藥給顯然認真對待這場表演的人群。很明顯，這個展覽主要不是為了西方藝術遊客消費而辦的。在另一個意味深長的事件中，由德意志銀行（Deutsche Bank）和古根漢（Guggenheim）基金會贊助、獎金四萬歐元的康丁斯基獎（Kandinsky Prize），在二〇〇八年由阿列克謝・別利亞耶夫—金托夫特（Alexey Belyayev-Gintovt）名為《祖國—女兒》（Motherland-Daughter）的系列畫作獲獎。這位藝術家是俄羅斯帝國主義復興的啦啦隊長，畫中的女性身著傳統服飾，手持AK衝鋒槍、斧頭或鐮刀，上面刻著「榮耀歸於俄羅斯武器」、「絕對祖國」和不祥的「一切回歸」等字樣。

在這個新的政治、宗教和文化契約之下，就像在蘇聯政權時期一樣，即使是最邊緣的異議也有可能打破脆弱的平衡，必須受到嚴厲的懲罰。二〇一二年「暴動小貓」（Pussy Riot）在莫斯科的基督救世主主教座堂舉行了一場簡短的抗議，唱著他們的「龐克祈禱」，反對俄羅斯東正教會對普丁的支持，尤其是教會對同性戀的譴責，就被控以「出於宗教仇恨動機的流氓行為」罪名受審，並最

終被判入獄。對瑪麗亞・阿廖欣娜（Maria Alyokhina）的異議和受罰的描述，讓人嚐到一絲日常生活中威嚇順從及許多荒謬之處的味道。「暴動小貓」只是俄羅斯藝術家因作品被起訴或被流放的例子之一。

以石油為燃料的繁榮，和這種保守文化的自豪感復甦都是脆弱的。俄羅斯當代藝術市場從二〇〇七年開始陷入停滯，因為他們的超級富豪遵循傳統的指示，脫離了自己的祖國，並在國際上購買藝術品。克里米亞的衝突、隨之而來的制裁，以及自二〇一四年以來的盧布（RUB）貶值，導致藝術市場進一步崩跌。

正如伊利亞・布德賴茨基斯（Ilya Budraitiskis）在十月革命一百週年時所說的，當藝術家面對一個永遠呈現「沉溺於冷漠中，陷入持續不斷、不斷加劇的危機狀態」的社會，他們開始轉向政治參與，甚至轉向馬克思主義思想，並特別借鑒了蘇聯時代的異議藝術。

而在中國，簡而言之，從二〇〇〇年代中期開始，學院開始教授實驗性的作品，地下藝術家被帶入主要的展覽空間。最引人注目的例子之一是張洹，他原本

是廣受西方讚譽的激進異議行為藝術家，轉身一變成為畫家、雕塑家和影像藝術家，在上海有一個僱用八十名助手的大型工作室。他最近的作品是一個巨大的孔子電動模型半身像，泡在一個鏡面池中。

二〇〇八年北京奧運會標示著一種轉變，是中國政治和文化力量的奢華展示，由藝術家蔡國強的大型煙花表演開場。此時恰逢金融危機，將經濟的平衡轉向有利於中國的方向，同時中國本地富有的收藏家和贊助者崛起，創辦了自己的美術館。創作者不再像以往那樣奉承西方觀眾，而是融合了高科技奇觀和精緻工藝實踐、參照古老文化傳統的民族主義的藝術，在展覽中更為醒目。例如二〇一七年威尼斯雙年展時，中國館舉辦了一場名為「不息」（*Continuum: Generation by Generation*）的展覽，由邱志杰策展，用意為展示古代與現代、傳統與創新、永恆與變革之間的交流，部分展出作品結合了汪天穩、鄔建安和湯南南的大型投影，加上精緻的皮影作品。藝術異議被壓制、國家控制的壓倒性形式脫穎而出，向順服者提供豐厚的獎勵，這與俄羅斯一樣，但效率更高。

隨著其他強國崛起挑戰美國，加上新自由主義日漸衰殘，新世界出現了：在某些地區——尤其是中國——不再強制要求西方接受，出現了一種真正獨立的藝術，主要是針對中國所關切的議題發聲，內容物腐蝕了容器。並且正如我們將在第六章談到的，全球都出現了激進的反新自由主義，甚至反資本主義的作品。

第三章

消費文化

如果說新自由主義的經濟表現是日益加劇的不平等，其政治表現是放鬆管制和私有化，那麼它的文化表現就是毫無節制的消費主義。在「新世界秩序」透過全球化的運作，促使藝術界重塑自我的同時，也受到來自老對手和夥伴——大眾文化——越來越大的壓力。至少從二十世紀初開始，隨著電影、留聲機和收音機的發明，這兩者在不平等的舞蹈中交織在一起，而大眾文化通常處於領先地位。

當代藝術家傾向於以著迷和緊張的態度處理消費文化問題，這兩種反應都有充分的理由。著迷，是因為消費主義似乎逐漸變得如同文化，關注的重點是銷售，或僅僅是展現圖像、聲音和文字，一如有形的事物；且越來越把焦點放在事件和對象上。緊張，是因為這種生產的動力來源是如此龐大且資金充沛，所輸出的是如此地刺耳且無所不在。如果商品是文化的，那還有什麼空間留給藝術？

這是一個由來已久的擔憂，在現代主義和後現代主義中都可以發現到，儘管形式不同。費爾南・雷捷（Fernand Léger）在一九二四年的巴黎博覽會上，站在展出的機器之前，驚嘆於如此完美無瑕的作品如何超越了藝術家貧乏、自我意識

的努力。由於產品世界充滿了美學，藝術不再可能的論點，是這種同樣焦慮的後現代版本。在這當中，現代主義的關鍵夢想：藝術與生活融合，已然實現，儘管不是二者不是結合，而比較像是弱的一方投降。

雖然藝術與商品文化的分離或融合問題已久，但在一九九〇年代，相關的力量越來越激烈，許多是資本主義的舊特徵，促使勝出的消費文化佔據主導地位，不僅凌駕於藝術之上，也凌駕於所有其他文化產品之上。許多消費品似乎變得更不像功能性物品，而更像是一場精細的、自我參照的遊戲中轉瞬即逝的文化活動。品牌名稱活躍於不相關的產品之間，而廣告則在參照（reference）、自我參照（self-reference）和後設參照（meta-reference）中攪動，加速吸收新與舊的文化依附。最大的利潤一直不是由工業產生，而是由服務、資料處理和金融而來，這些產業的成功在新自由主義經濟體中尤為突出，特別是在美國。隨著社群媒體的興起，意見回饋和參與被納入資料挖掘產業，因此每個自我表達的數位行為都的興起，意見回饋和參與被納入資料挖掘產業，因此每個自我表達的數位行為都與龐大的商業引擎結合。結果，雖然藝術還沒有經過試玩，但它現在已經暴露於

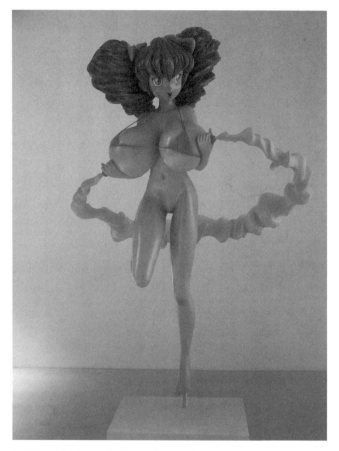

圖 **11** 村上隆，《Hiropon》，1997 年。

大眾品味中，並受到窺探和操弄觀眾的演算法影響。正如我們將談到的，這產生了深遠的影響。

在西方，早在一九七〇年代中期，就已經感受到朝向新自由主義政權和猖狂的消費文化方向轉變，但一九九〇年代卻經歷了另一場模式崩潰，不僅在東歐發生，也在偉大的工業經濟體德國和日本出現，兩者都經歷了停滯和衰退。歐洲大陸開始接受新自由主義模式，儘管在一九九〇年代中期和後期的大部分時間，名義上都是社會民主政權。至少在二〇〇八年金融危機之前，新自由主義模式就像商品化本身一樣，擴大了範圍並加深了控制力。

我們已經看到在一些（包括斯堪地那維亞半島）經濟衰退、才剛向不受約束、腐敗的市場力量開放的地區，藝術充當新自由主義的代理人，踐踏令人舒適但不無窒息感的社會民主主義，並表達對身分政治、消費主義、粗俗和墮落之樂的自由關注。這些作品踐踏公有領域，成為私有化和商品化殖民力量有用的（即或是不重要的）同盟。後現代主義的正統觀念與自由市場精神之間的相似處經常

被提出來討論。在麥可・哈特（Michael Hardt）和安東尼奧・納格利（Antonio Negri）頗具影響力的著作《帝國》（Empire）中，精闢地闡述了這個問題：

世界市場的意識形態一直是反基礎和反本質主義的絕佳闡釋。循環、流動、多樣性和混合，這些條件使其成為可能。交易將差異匯集在一起，越多越好！（商品、人口、文化等方面的）差異，似乎在世界市場上無限繁殖，它最猛烈攻擊的對象就是固定的邊界；以其無限的多樣性，壓倒了任何二分法。

這不是巧合的相似性，而是一種功能關係（正如詹明信在討論後現代主義的基礎論文中指出的）：美學成分被整合到消費品的生產中，並隨著時尚不斷加快的節奏而改變。生產此類物品的公司還為他們的研究及再利用的領域——也就是藝術——提供經濟支援。早在一九八六年，瑪莎・羅斯勒（Martha Rosler）就曾針對高預算影像藝術趨勢撰文指出：「最適合意識產業的，莫過於讓藝術家玩弄其邊界、為其形式增添花樣、名符其實地為廣告和圖像開發新的策略。」

藝術可以想像成是消費主義的夢想，在混雜的組合中頑皮地重新排列大眾文化元素，並在此過程中偶然遇見可用的品項。事實上，波里斯·葛羅伊斯（Boris Groys）以一種典型的挑釁方式聲稱，藝術是唯一的文化記憶知識庫，是對抗健忘消費主義的台柱。通過重新組合和那些保存在美術館和檔案館中不再使用的東西，藝術也可能從所謂的「垃圾」基因中找到可能性，將過時的基因序列加以保存，供再次使用。

企業文化已經徹底同化了被馴服的後現代主義論述。一本六百頁的企業管理實踐的社會學分析，不太有機會成為藝術界的重要參考，但呂克·博爾坦斯基（Luc Boltanski）和伊娃·夏佩羅（Eve Chiapello）非同凡響的著作《資本主義的新精神》（The New Spirit of Capitalism）卻注定如此。在這個新體制下，作為對一九六八年起義的回應，藝術和商業在他們的價值觀和精神上趨於一致，在理論上（如果不是在實踐中）推薦創造力、不墨守成規和自主。就像在大眾文化中一樣，藝術缺乏常規這一點，正是其規則。無處不在、堅持不懈的聲音敦促消費

者和工作者等類人自我表達、勇於創新、打破規則、脫穎而出，甚至反叛，但這些不再是激進鼓動者的話語，而是商業的話語。美國文化雜誌《The Baffler》的作者生動地描述了這些命令所及的範圍及其標準化。在耐吉（Nike）廣告中出現威廉·布洛斯（William Burroughs），則是證明這種迫切性的含義豐富範例。

後現代理論本身，當從描述潛在的的烏托邦或反烏托邦（當中激的、流動的身分挑戰主流的一致性），變成對既有現實的平面描述，就失去了原本的批判和道德的力量。正如帕梅拉·李（Pamela Lee）所言，它變得氾濫、過時又宿命論。在其縮減的狀態下，消費主義和所謂的賦權於購物者，是後現代主義研究的核心。雖然在一九九〇年代後後現代理論的內在荒謬受到攻擊，並且用毫無意義的科學術語威脅讀者（索卡事件〔Sokal affair，編按：科學家索卡一九九六年發表了一篇物理跨文化的論文，後公開承認為惡作劇，譏諷人文學術界賣弄術語，而無邏輯與內容的現象。〕特別點出這一點），但至少在大部分的藝術學術界中，後現代理論與其說是被取代，不如說是不被看見，被接受為無可爭辯的背景，關於藝

術的陳述都是從中得出。

另一個顯著的發展趨勢，使商品看起來不那麼重要：品牌在整個九〇年代變得更加重要，因為公司將生產外包，用省下的錢美化自己的形象。娜歐蜜・克萊恩（Naomi Klein）在她知名且名符其實的著作《NO LOGO：顛覆品牌統治的反抗運動聖經》（No Logo : No Space, No Choice, No Jobs）中指出，隨著產品出口到低工資經濟體，產品消費者與其製造商之間的連結被切斷了。做為補償，品牌的角色被提升，從單純的產品中解放出來，成為一個擬人化的角色，明顯而可靠地體現美德或令人欽佩的惡行的特定組合。有時品牌會固化成一個卡通人物，就像麥當勞叔叔一樣。

在進入資深概念藝術家克勞德・克洛斯基（Claude Closky）網站的頁面時，觀眾會看到一個網站連結列表，由熟悉的名字組成，將當代藝術明星按字母順序排列：從亞當斯開始，依序是阿克曼、阿利斯、阿默、安德烈、荒木（araki）。事實上，所有連結都導向某個公司的網站，例如，點擊 www.billingham.com 會

前往銷售相機包的網站。一連串的產品和服務與藝術家有同樣的名字，構成了一個奇怪的小型資料庫，這件作品鼓勵使用者將藝術家的名字視為品牌，並思索他們作品的網路特徵。

正如伊莎貝爾・格勞（Isabelle Graw）所言，藝術家是最早的名人，是自我品牌的起源。在十六世紀後期由本韋努托・切里尼（Benvenuto Cellini）撰寫的自吹自擂、具娛樂性且不可靠的故事中，已具備名人自傳的許多面向。「創意」資本主義下的作品與長期以來對藝術家的要求相融合，其中許多人是堅定不移的自我宣傳者、網路工作者和名人。對於格勞來說，名人現在以一種濃縮的方式展示藝術家所需要的，也是現在每個人都需要的東西——將他們的整個生命推向市場，以表演的形式生活。這一點在瑪莉娜・阿布拉莫維奇（Marina Abramović）、艾未未和安妮・伊姆霍夫（Anne Imhof）等人身上可見一斑，對他們來說，生活、工作、八卦和公關，線上線下與身分認同融合。例如，艾未未長期以來以激進主義而聞名，尤其是在四川地震中，因建築規範不佳，導致許多

學校倒塌的議題上，更是如此。他用栩栩如生的立體模型將他因以欠稅為由被中國當局軟禁八十天的情況戲劇化，這次迫害讓他成為全球品牌，就像塔尼亞·布魯格拉（Tania Bruguera）一樣，當時她因在哈瓦那革命廣場組織一場公開麥克風活動，讓公民公開發言表達政治觀點，因而被古巴當局逮捕。在這些作品中，與其他表演藝術家一樣，藝術家的身體或對身體的描繪，將藝術作品和名人融合在一起，就像他重現那張亞藍·庫爾迪（Alan Kurdi）拍攝難民兒童的知名照片，艾未未拍下他自己臉朝下躺在沙灘上的照片。

品牌並不僅限於藝術家。雖然美術館長期以來都有名稱、身分，甚至標誌，但是由專門從事此類任務的專業公司為美術館打造明確的品牌，相對來說是較新的做法。這些專業公司確保美術館各個方面的設計，從所用的字體到櫃檯人員的制服，都強化了一致的訊息。品牌努力為組織旗下所有產品打上相同的、可迅速識別的標識，作為品質可靠的保證。在這樣的環境下，個展可能只是被視為一個品牌合作的機會。曾經以消費者評論而聞名的藝術家，在其他品牌合作活動中發

揮他們的風格——正如芭芭拉‧克魯格（Barbara Kruger）所做的，重新利用她的口號為 Selfridges 百貨公司的行銷錦上添花。當藝術家的品牌和美術館的品牌聯合起來從事行銷活動，這種做法變得完全透明，就像泰特美術館二〇一二年的達米恩‧赫斯特展覽，吸引了創紀錄的參觀人數。

品牌塑造從根本上來說是一種肯定的手段，它必須簡單、一致且積極。人們可能會依稀記得，至少有一些現代和前衛的藝術是（或曾經是）負面、反美學、有爭議、矛盾、在對其他藝術作品的批評中產生、激進、反工具和令人不舒服的。在品牌美術館環境中的展出淡化了這些特質，並在歷史上扭曲了這些作品。

畢竟，藝術品一直是種不尋常的商品。正如戴夫‧比奇（Dave Beech）指出的，藝術品與椅子或地毯不同，很少能滿足既有的需求。藝術品創作、行銷和展示環境往往是有歷史的；它是一種獨特的產品，一般的供需規則有時無法適用；並且經常不需購買就可以享受。

然而，在商品變得更具文化特色，藝術的商品化也變得現代化，因為藝術品的市場擴大，並且越來越融入資本主義的一般運作活動中。一九九〇年代的許多藝術實踐對這些變化做出回應，並以此為養分，進一步加以推動。西爾維・弗勒里（Sylvie Fleury）把她在高級精品店購物的成果放在畫廊的地板上；或者將令人渴望的、時尚的物品（如同字面意思）放在基座上。弗勒里還研究了不同層次的消費者活動，將超市購物手推車鍍金，讓最不光鮮亮麗、最務實的人接觸到耀眼的消費行為（圖12）。

而紀堯姆・比耶爾（Guillaume Bijl）直接在美術館內開商店。在利物浦泰特美術館一場名為「購物」（Shopping）的展覽中，一個展廳被轉化成比耶爾的特易購（Tesco）超市分店。這展覽由特易購的工作人員維護，他們負責重新排列和重新定價商品，以及整理貨架。然而沒有人能真的買到東西，所有貨架上都放滿貨品，並被美術館的聚光燈照亮，「商店」變成了由許多彩色包裝方塊組成的美學展示。從某種意義上說，這讓人想起弗勒里的超市手推車，將最平凡的購物

圖 12 西爾維・弗勒里，《ELA 75K（�‸起嘴）》（*Ela 75K*〔*Go Pout*〕），2000 年。

Courtesy Sylvie Fleury/Sprüth Magers Gallery, Berlin. Unique. Gold plated shopping trolley, rotating mirror, pedestal.

體驗變成一種獨立的視覺奇觀。它超越了沃荷的濃湯罐作品，讓觀眾感到不安，不太習慣這作品的暗示：期望觀者以鑑賞家的身分看待罐頭食品的商業展示。

在讀某些後現代宣言時，人們可能會認為沒有任何文化領域能免於藝術的入侵，這是可以原諒的。例如，對於波里斯‧葛羅伊斯來說，藝術界對美學評判的徹底拒絕，已經導致所有等級制度被廢除，使所有視覺形式、對象和媒材皆為平等。事實並非如此，藝術界在選擇盟友和參照對象時，是有區別的，藝術對飛鏢或賽鴿沒有長期的興趣。相較之下，人們一直努力將藝術和高級時裝更緊密地結合在一起。雨果博斯（Hugo Boss，弗勒里展覽的贊助商）一份平淡無奇的宣言，透過混雜的術語揭示了作品中的意識形態機制：

藝術和時尚總是齊頭並進。有時激進而令人震驚，有時傳統又保守，都是根據主觀品味標準來判斷。各自以其方式代表時代的心情和精神。藝術和時尚刺激感官並創造渴望的對象，成為富裕社會的戀物和文化遺產。

整個一九九〇年代，藝術與時尚界的關係越來越緊密。藝術雜誌刊登了更多普拉達（Prada）的廣告，時尚雜誌納入更多當代藝術的專題，並且出現了真正的混合體（如《Tank》、《System》或《Very》），在這些雜誌中這兩個世界共生共榮。烏爾根・特勒（Jürgen Teller）和柯琳・戴（Corinne Day）等眾多時尚攝影師創作藝術書籍，他們的作品出現在畫廊和書頁上。二〇〇二年，迪德里希・迪德里克森（Diedrich Diederichsen）將引人入勝的藝術作品的流行，與雜誌印刷品質顯著提高使插圖更常見（並取代文字）的趨勢，以及跨界藝術、風格和時尚雜誌的發展等等連結起來。這樣的出版品自然傾向於推崇那些可以透過一兩張照片就能快速掌握的藝術。

此後，這種連結變得更加緊密。正如吳金桃指出的，非常知名的藝術家以及曾經激進的藝術家（如：丹尼爾・布罕〔Daniel Buren〕和小野洋子）已經開始創作被香奈兒（Chanel）手提包「啟發」的作品。旗艦店不惜斥耗費巨資，由全球知名建築師操刀；有時，就像倫佐・皮亞諾（Renzo Piano）設計的愛馬仕

（Hermès）東京店，裡面有畫廊，在那裡展出的藝術家也製作限量版手提包或圍巾（包括村上隆〔圖11，一○六頁〕、草間彌生和杉本博司等攝影師），在高端奢侈品中融合藝術與時尚。時尚大亨弗朗索瓦・皮諾（François Pinault）是最富有、最奢侈的當代藝術收藏家之一，他的私人藏品在威尼斯形成了強大的二重奏：當代藝術可以在格拉西宮（Palazzo Grassi）的各個樓層大規模展示，這是威尼斯最令人印象深刻的藝術空間之一，同時皮諾私人收藏品在他自己的大型美術館：海關現代藝術館（Punta della Dogana）展出，這座威尼斯舊海關大樓是由安藤忠雄負責改建，斥資二千萬歐元。

這些發展既與公共畫廊和美術館自身商業化的壓力有關，也與展覽贊助商的偏好有關，但這也反映出商品文化中更廣泛的趨勢，亦即偏好那些年輕人，或者至少是年輕的外表。年輕是一種吸引人的行銷素質，對於想吸引那些喜歡認為自己活潑的年長觀眾的藝術活動，也是如此。年輕成為一種優勢，藝術家可以用各種方式進行交換。藝術家可以保持年輕一段時間，甚至可以被貼上「年輕」的標籤，

就像薩奇藝廊（Saatchi Gallery）的品牌形象是「英國年輕藝術家」。藝術家可以刻畫年輕，這種刻畫如疹子般彼此相似，尤其是攝影作品，總是暗示衰老和死亡的辛酸。因此，林奈克・迪克斯特拉（Rineke Dijkstra）作品中的青少年在海灘或俱樂部裡痛苦地在鏡頭前擺姿勢；抑或莎拉・瓊斯（Sarah Jones）鏡頭下生活優渥但迷惘的女孩們，在高雅的房間裡列隊，憂鬱而帶有不為人知的了悟；沃夫岡・提爾曼斯（Wolfgang Tillmans）同樣不滿的主題，似乎反映了年輕的轉瞬即逝；或者，換一種說法，凡妮莎・比克羅夫特（Vanessa Beecroft）的表演、影片和照片，都使用各種脫衣狀態、站立的模特兒，讓觀眾對自己的慾望和心願感到內疚（圖13）。

儘管藝術與時尚連結緊密，或更廣泛地說，藝術與商品文化的連結緊密，當中蘊含顯著的商機，但也存在著威脅。如果藝術與時尚或娛樂完全融合，將會失去所有對普世主義和理想主義的自負，以及一切受到國家資助的理由。

對馬克思來說，商品是一種奇怪而複雜的東西，它既是一種被購買者估價

圖 13　凡妮莎‧比克羅夫特，《VB29.243》，1997 年。

Institut d'Art Contemporain, FRAC Rhône, Musée Villeurbanne.
© Vanessa Beecroft, 2019.

的物質對象，因為它有用途，又因為市場的作用，也是貨幣交換價值的載體。

雖然用途多種多樣且沒有共同的標準（如果我口渴了，衣架對我來說毫無用處），但交換的價值都設定在單一的價格尺度上。班傑明‧布赫洛（Benjamin Buchloh）認為，使用價值越來越被拋棄，藝術（如貨幣）已成為幾乎純交換價值的商品。（順帶一提，只要它們仍然是有形物品，貨幣和藝術就無法完全擺脫使用價值。；正如馬雅可夫斯基〔Mayakovsky〕所說，在俄國內戰期間，書籍印在已經不再使用的貨幣上；而在杜象〔Duchamp〕惡名昭彰的挑釁中，林布蘭（Rembrandt）的作品可以當作熨衣板。）在更進一步的階段，藝術甚至連實現使用價值的偽裝都拋棄了，因為藝術家只是簡單地反思和審視藝術與金錢之間沒有區別的新景象，並且沒有加以批判或改變的慾望。

拒絕在作品中或評論作品時站在任何一方，已成為西方當代藝術的標準策略。當然，沃荷就是其中的典型，他談過很多，也寫了很多，但都是用他的品牌形象發聲，所以沒有人能確定這些論述的地位：「會做生意是最迷人的藝術。」

隨著藝術越來越接近標準商品，期望藝術的製造者對產品發表批評意見是愚蠢的。所以在比耶爾、比克羅夫特，或弗勒里的作品中，時尚產業和消費主義是受到讚揚還是受到譴責，這一點並不清楚。這些作品透過使商品或模特兒看起來很奇怪（尤其是透過改變這些對象被觀看的環境），來凸顯商品或模特兒的存在。

然而，儘管藝術家和評論家針對這件作品發表了各種聲明，並向觀眾保證了它的中立性，但這種矛盾心理還遠未結束。這樣的作品如果被視為批評，那就是退讓而虛弱的；但如果被視為頌讚，則是震耳欲聾的，因為畢竟——尤其是在弗勒里和比克羅夫特的作品中——光鮮而巧妙地生產了另一套商品，再將他們自己和他們的消費加銷售這些商品的宣傳和贊助安排。消費這些商品，再加上用來展示和上批判色彩，正是「敢曝」（camp）的定義，蘇珊‧桑塔格很久以前就指出，這是知識分子用來批准自己享受大眾文化的策略。

然而，這種簡單的藝術企畫和其他商品在性質上越來越接近，畫廊和商店也是如此，這令人相當不安。藝術品的有形性質仍然存在，即使對影像和媒體藝術

來說，通常只有以裝置藝術來呈現時，才會被承認為藝術。藝術品市場仍然有賴於買賣稀有或獨特的物品，與普通商店中的大量生產商品相去甚遠。在大多數市場中，少數占主導地位的公司控制產品生產，但很少有消費受到監管。商業藝術界試圖同時控制住兩個方面，因為這些物品的買家仍然相對稀少，並且為賣家所熟知，生產往往受到人為的限制，而且贊助方往往具有個人特色。對於戴夫·比奇來說，能讓人一瞥更古老甚至是前工業化商業體系，正是確認藝術具有獨特文化價值的部分原因。然而，正如我們將在第四章中談到的，藝術市場的集體現代化使這些價值面臨巨大的壓力。

最重要的是，雖然普通商品的生死取決於數百萬的個體決定購買或不買，但決定當代藝術軌跡的回饋機制是被規範和獨佔的，一般的藝術觀眾無權參與其中。維塔利·科馬爾（Vitaly Komar）和亞歷山大·梅拉米德（Alexander Melamid）將消費者問卷調查的標準方法用在繪畫上，以強調這個議題，創作出迎合不同國家人民平均喜好的作品。產生的結果是一系列有趣且令人意外地一致

124

性很高的畫作，以藍色為主色調，有魅力的動物和著名歷史人物居住在田園詩般的風景中，是最適合人類生存的環境（圖14）。

從藝術概念確立的那一刻起，藝術領域的範圍當然就受到藝術家的挑戰。將報紙貼在畫布上、企圖把簽名加註日期的小便斗放進畫廊，或者更激進地讓藝術成為大規模生產的工具。然而，儘管這些挑戰與時間和脈絡有關，但它們所體現的產物卻並非如此，而且隨著它們在歷史上持續存在，成為越來越傳統的藝術商品，而

圖 14　科馬爾與梅拉米德，《芬蘭最想要的》（*Finland's Most Wanted*），1994 年。

Courtesy the artists and Ronald Feldman Gallery, New York. Oil and acrylic on canvas.

這些作品激進主義的色彩，增強了它們的美學光彩和市場價值。

隨著大眾文化變得越來越壯觀及身臨其境——更大的高解析度電視和巨大的電影銀幕，加上購物中心或主題樂園的環繞式、精心設計的奇觀——藝術不得不與之競爭。正如我們所見，藝術透過汲取大眾文化的魅力，同時加添自己美學、疏離的邊界，藉此與大眾文化競爭。有時競爭的方式是透過顛覆大眾文化的規範：以早期的影像藝術為例——緩慢、不祥的片段、鏡頭不移動、沒有敘事或明顯的意義，與電視標準、合乎道德的故事和視覺化的事件，形成對比。藝術也可以提供令人印象深刻、非功能性的物體和環境，與購物中心或度假村不同，這些物體和環境不適合銷售（或至少不適合絕大多數觀眾）。最後，藝術還可以表現出大眾媒體中所沒有的規模、色彩豐富性和定義。

最後一種策略產生了一九九〇年代及之後的一些商業上最為成功的作品：大型彩色攝影。大型彩色攝影不僅是種非常成功的商品，而且還經常對消費和生產加以評論。這些照片是用大片幅相機拍攝，按照大型藝術沙龍的比例沖印，傳達

當代世界的願景，具有驚人的清晰度和色彩層次。這些攝影作品會製作小的版本和不同尺寸，使其既適合美術館也適合收藏家的客廳。在一九九〇年代初期的經濟衰退中，想尋找壯觀且易於入手作品的美術館就典藏許多此類作品，結果就是這類作品的價格開始急劇攀升。二〇〇二年，安德烈斯·古爾斯基（Andreas Gursky）的大型作品：普拉達運動鞋系列中的一件，在拍賣會上以超過四十萬英鎊（當時約為六十萬美元）的價格售出，打破了當時的當代照片拍賣金額紀錄；二〇一一年，他的《萊茵河二號》（*Rhine II*, 1999）以四百三十萬美元的價格售出，創下拍賣紀錄。

這條藝術史路線可以追溯到最成功的德國藝術攝影師（古爾斯基、坎迪達·霍費爾〔Candida Höfer〕、湯瑪斯·魯夫〔Thomas Ruff〕、湯瑪斯·史特魯斯〔Thomas Struth〕）的巔峰時期，中間經過他們在杜塞道夫藝術學院（Kunstakademie Düsseldorf）的老師：貝恩德和希拉·貝歇爾夫婦（Bernd and Hilla Becher），再往上追溯至威瑪共和國（Weimarer Republik）傑出的民族志學

家奧古斯特・桑德（August Sander）。這條路線可以視為從桑德開始，篤信長

幅、比較性質的系列照片具有力量，在高度動態、不確定和危險的情況下傳達社

會知識，到貝歇爾夫婦哀悼工業現代主義建築形式那異樣的系列作，再到魯夫六

英呎（約一・八公尺）高的護照式肖像作品，堅持認為媒體無論向觀眾拋出多少

細節，都無法傳達任何有意義的事。在畫廊（而不是複製品）中追蹤這條線，其

他事就顯而易見：桑德的黑白相片製作精良，一般來說比手掌大一點；貝歇爾夫

婦也使用黑白照片，並以不同尺寸沖印，通常將他們的照片安裝在一個個框架中

成為一個網格，以創作出四至五英呎（約一・二到一・五公尺）寬的作品；下一

代的攝影作品爆發出豐富且飽和的色彩，在很大程度上超越了前輩。古爾斯基和

史特魯斯的最大的作品，長邊達四公尺，讓觀眾可以直接走到作品前，檢查平滑

無顆粒感的表面和無數細節。從規模、作品價值、自知的嚴肅和製作費用來看，

它們成為新的歷史畫作，並且像歷史畫作一樣，主要是為美術館製作的。

　這類作品大部分都越來越標榜藝術性質：史特魯斯早期的街景作品是用桑德

的眼光和技巧拍攝城市的面貌，這些照片的比例適中、構圖巧妙，以黑白沖印；古爾斯基的作品採用舊時業餘照片那種隨意裝裱、褪色的外觀，用來呈現平庸的假日場景和無聊的觀眾。這類作品也以各種方式反映現代主義的藝術遺產。魯夫為密斯・凡德羅（Ludwig Mies van der Rohe）的建築物拍照，去掉鮮豔的顏色，使外觀看起來褪色，凸顯了建築物的老化；或者將舊照片（例如一九五八年在白教堂美術館舉辦的那場知名的傑克森・波洛克〔Jackson Pollock〕展覽）加上黯淡色彩，以達到類似的效果。

史特魯斯和古爾斯基記錄了工業區、綜合辦公大樓和休閒產業的系統化建造的建築結構。隨著他們的作品逐步發展，藝術史的參考範圍也越來越廣了。古爾斯基和史特魯斯現在都讓觀眾對他們所看到的毫無疑問：二人的奢華作品經常涉及繪畫，有時他們以畫廊本身作為作品的主題。兩人都曾在紐約最重要的藝術美術館舉辦過展覽——古爾斯基二〇〇一年在現代藝術博物館（Museum of Modern Art）展出，史特魯斯則是二〇〇三年在大都會藝術博物館（Metropolitan

Museum of Art）展出。這些展覽和其展覽目錄是攝影已達到藝術巔峰的標記，而其論述（尤其是彼得‧蓋拉西〔Peter Galassi〕針對古爾斯基的論述）更常以繪畫為參照，而不是攝影。因此，藝術透過參考其他藝術得到認可，攝影被重新塑造為美術館的壯觀之物。

馬克思認為，生產和消費是緊密相連的。不僅彼此依賴、互相成全，而且生產總是涉及消費（例如原材料），消費也總是涉及生產（如進食以維持身體勞動）。大部分藝術界對消費的關注，源自於廣告和其他企業宣傳的顯眼程度，為此消費者越少考慮到生產（誰在勞動、為了什麼努力、在什麼情況下、冒什麼風險、在什麼形式的脅迫下、有什麼環境後果）就越好。藝術界本身陳舊的生產做法，強化了這種盲目，將自身與大規模生產的一般企業區分開來。例如，有大量的藝術作品是與玩具在消費領域中的怪異特徵有關（舉幾個不同的例子：丹妮爾‧阿科薩托〔Daniele Accossato〕、馬丁‧侯內特〔Martin Honert〕、麥克‧凱利〔Mike Kelley〕、森萬里子和喬治娜‧斯塔爾〔Georgina Starr〕的作品）；

但很少提到它們的預期用途及與大部分製造環境之間的對比——比如在中國，年輕女性在嚴明紀律下勞動，穿梭在不安全的工廠、擁擠的宿舍之間（二〇〇四年在香港展出的邁克爾·沃爾夫〔Michael Wolf〕的《真正的玩具總動員》〔The Real Toy Story〕是個例外）。

有少數藝術家將生產和消費領域連結起來，帶入爭論中。古爾斯基的拍攝物件包括商店、畫廊和工廠，檢視的是文化而不是消費和生產的經濟合一。例如，他拍攝的根德（Grundig）工廠、龐畢度杜中心和百元商店，由大尺度的垂直水平佔據，淡化了人物的形象。這些可以當作標準插圖，放進提奧多·阿多諾（Theodor Adorno）探討的工作與休閒的論文《自由時間》（Free Time）中，他論及工作與休閒彼此親密相依共存，休閒只是表面上與工作分離，但採用了工作的結構和形式。

然而，在過去的十年裡，藝術的特徵以及與消費主義和大眾文化的關係，發生了巨大的變化。社群媒體的興起帶來了一種變革的、高度現代化的轉變，使

藝術向可量化、可操作的即時回饋敞開。社會優越性的遊戲如今在這些媒體上演，藝術作品被不斷地記錄、分享、評論、再傳播。在大衛・喬瑟利特（David Joselit）的分析中，展出作品的光環已經被一種新的判斷標準所取代，亦即它的傳播容易度，產生被「不絕於耳」的宣傳。在一場與沃荷描繪他精心炮製的社會場景密切相關的文化活動中，使用者在拍攝和分享藝術的圖像時，將他們的藝術性和身分展現拼接起來，有時展現在數位優越性的階級爭奪中，或是以風格協調的戲謔表現。現成、可在社群上曬照片的作品——尤其是在這個自戀的時代，任何有鏡子的東西——都被用譏誚的笑加以看待。李昢的《反射街》（Via Negativa, 2014）是一個鏡面迷宮，無限重複地反射燈光和觀眾，對於那些渴望自拍的人來說，這是一個完美的甜蜜陷阱，草間彌生燈火通明、反光的《無限鏡子的房間》（Infinity Mirror Rooms）也是如此。米開朗基羅・皮斯托萊托（Michelangelo Pistoletto）是「貧窮藝術」（Arte Povera）的資深藝術家，自一九六〇年代以來一直在使用鏡子，他發現自己因在二〇〇九年威尼斯雙年展上的一場表演而再次名聲大噪，當時他在開幕式和來自全世界的媒體面前，用錘子將他的各種鏡子作

品敲碎。

所有這一切都是另一種強化的消費主義，在這種消費主義中，體驗被打包成可複製的包裹，以供轉傳、窺看和立即使用——這些體驗來自作者，更重要的是來自社群媒體公司。在這個過程中，構成這種向外擴散漣漪的效果網絡起點的實際對象，有時發生了深刻的變化，被挖空成為純粹的皮囊，並越來越成為社會表演的道具和舞台。在一九六七年的一篇著名評論中，麥克·傅立德（Michael Fried）譴責了他所謂的「戲劇性」作品——也就是說，這些作品故意嘲弄觀眾（和相機），並依賴觀眾的反應，而不是存在於自我滿足和自我觀照的世界中。可以說，總是難以驅趕的戲劇性，已經成為社群媒體時代藝術的預設條件。

我們已經看到，對於戴夫·比奇而言，藝術抗拒像其他物品一樣成為商品的一個關鍵方式是，它經常在沒有被出售的情況下被「消費」或體驗。社群媒體將這種逃避商品關聯性的庇護所置於威脅之下，因為體驗行為被打包成可量化和可操作的部分資料，這些資料被丟進整個網路上，用來自我宣傳，並為資料挖掘的

目的服務。

古爾斯基拍攝的兩張明顯類似的照片指出了這種變化——《百元商店》（99 Cent, 1999，圖15）顯示了一個與比耶爾作品非常相似的場景，廉價商品在百元超市中被數位化，以凸顯它們的一致性，並依照顏色排列。天花板上倒映出產品（就像馬克思的照相機暗箱意識形態模型一樣），零散的顧客不會干擾產品的排列。在作品《亞馬遜》（Amazon, 2017，圖16）中，一個完全無人的倉庫場景中有大量商品，顯然雜亂無章，沒有可掌握的秩序。只有柱子上的標語（努力工作，玩得開心，創造歷史）指出勞動者的存在，這些勞動者領低薪、處於不安全的環境，且不斷被監視以確保他們遵守時間和配額。商品被訂購，透過演算法不斷計算進出的訂貨，及可用的貨架空間。作為被機器命令前往某個編號位置的人肉機械，工人們無法、也不需要掌握其順序。攝影的超然，已經從商品的不可知特性，轉移到演算法的不可知計算。

圖 15 安德烈斯・古爾斯基，《百元商店》，1999 年。

© Andreas Gursky / Courtesy Sprüth Magers / DACS 2020.

圖 16 安德烈斯・古爾斯基，《亞馬遜》，2017 年。

© Andreas Gursky / Courtesy Sprüth Magers / DACS 2020.

第四章

藝術的用途和價格

早在一九六八年，藝評家李歐‧史坦堡（Leo Steinberg）在紐約現代藝術館的一次演講中就提出，前衛藝術近來已然美國化，正與大筆資金緊密結合；現代主義是種投機股，品質已成為「市場吸引力」。他預測不久之後，「將會出現證券形式的共同基金，以放在銀行保險庫內的圖片為投資對象」。當時，市場已發展為不再是一個狹小而專業的領域，當代藝術還未在金錢遊戲中完全安頓下來，因此產生的場景變化，讓人們短暫地感到驚訝。這個段落經過五十多年，具有令人訝異又熟悉的獨特性質。在隨後漫長的安頓時期中，藝術與金錢的連結很少被提及，一種害臊的情緒籠罩著經紀人和評論家，好像如果把這種關係說得太清楚是有危險的。那些大膽地強調這一點的藝術家和評論家（例如李‧洛薩諾〔Lee Lozano〕尷尬而公然地給來參觀工作室的人金錢，且不求回報）冒著被認為是粗俗、唯物主義和過度解讀的風險。

情況現在又轉變了。自二〇〇〇年代初以來當代藝術市場中強大的現代化力量，使金錢重新回到了清晰的視野內和毫不掩飾的討論中。我們將在本章中密切

探討這些力量，但現在我們應該按老樣子看待系統，以了解與當前的對比。在當代藝術市場中，創作和銷售都受到非比尋常尋常的控制。藝術經紀公司可能會與藝術家簽訂獨家合約，然後鼓勵或指示他們創作特定種類、尺寸、數量的作品：有多常會在商業畫廊中，見到明顯抵抗藝術死硬派的衍生作品？出於顯而易見的原因，對藝術家的指示通常保密。收藏藝術品的買家會經過篩選，以確保他們對收藏的保證，因為突然且意外地出售作品，可能會危及藝術家的聲譽，甚至危及整個市場。拍賣行所謂的「次級市場」監管較少，但即便如此，市場也很難說是自由的。除了有系統地人為操縱價格的醜聞外，拍賣行設定保留價格，低於此價格就不會售出，或是悄悄購入未達可接受價格的作品，而拍賣則受到收藏家、經紀公司和投機者的操縱。最近廣泛使用的一項創新是「擔保」，根據擔保，如果拍賣出價不超過設定價格，潛在買家會祕密同意以設定價格購買作品。由於協議和價格都是保密的，這是對看似公開的市場進行內部操縱。

當使用工藝方法製作藝術品時，任何藝術家作品的產量都不可避免地受到限

制，如果對該作品的需求很高，那麼價格就會上漲。還是有許多藝術家透過在不可複製的物體上，花費大量（他們自己的，或更常是他們助手的）體力勞動，來創造價值。然而，隨著一九九〇年代越來越多藝術家開始使用技術性和可複製的媒體——尤其是攝影和影像——對生產的限制似乎越來越人為。這種情況導致了一些非常奇怪的創作方式，看起來像傳統藝術品的作品實則不然。例如傑夫・昆斯（Jeff Koons，圖17）拍攝各種商業圖像，再使用電腦加以拼貼和修改，完成後再以大圖輸出，然後交給昆斯的助手，他們（正如羅伯特・羅森布倫〔Robert Rosenblum〕在德國古根漢展出目錄中所說）「以科學工匠手術般的精準」在畫布上用油彩製作出適合銷售的油畫，這是最手工但也是最機械的階段，確保作品具有獨特藝術作品的地位。這種工作方式只是將數位流程與各種美術創作整合的早期實例，包括大量的繪畫創作，遠遠超出過去工作室用學徒和助手的規模。

對供應的限制，使得藝術品市場非常不尋常，以至於許多經濟學家一直不願用他們的標準術語來解釋它。理想情況下，根據古典經濟學理論，在購買一碗湯

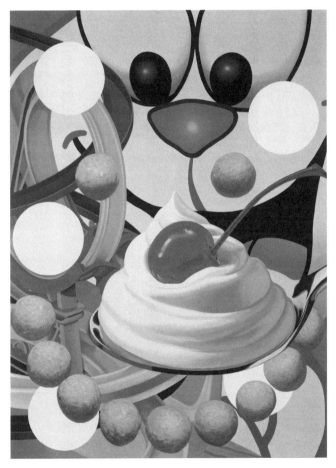

圖 17 傑夫・昆斯，《露比》（*Loopy*），1999 年。

時，價格與購買者對產品的需求相呼應；類似或相同的罐頭可以在不同的地方以不同的價格找到，並且價格隨供需關係而波動。正如尼爾·德·馬奇（Neil De Marchi）有一本著作是關於經濟學家對藝術的思索，書中描述，上述的規則在藝術市場上幾乎不適用。主要影響需求的不是使用，而是時尚品味，干擾了一般的「渴望─效用」關係；許多藝術作品都是獨一無二的，擾亂了供需法則，變成「全拿或全無」，所以當供需相互回應時，沒有建立平衡。更糟糕的是，從壟斷的供應商處購買獨特的物品時，由於無法與其他物品比較，因此無法獲得關於交易的可靠市場資訊。

事實上，情況更世俗一點：許多藝術品都是獨一無二的，但這並不代表藝術經紀公司和買家不會將作品與他們認為相似的作品比較──尤其是同一位藝術家的作品；雖說尺寸、價格材料，以及投入一件作品的勞動力也會被考慮在內。拍賣價格可能遠非純粹的市場判斷指標，但至少有時與藝術經紀公司設定的價格不一致。儘管如此，市場確實還是缺乏資訊（其中大部分是保密的），供應受到監

管，需求也受到管理，定價則極易受到時尚和環境的影響。

藝術市場對買家來說可能很特殊，但對創作的人來說同樣奇怪。漢斯・艾賓（Hans Abbing）反思了藝術地位與經濟收入不匹配的奇怪現象，這一點使絕大多數藝術家陷入貧困。雖然這個行業的地位很高（部分原因是它與正常的商業運作有點不同），且少數成功藝術家的收入是天文數字，但一般來說，想投身其中者都不認同藝術經濟的整體性質。藝術家對他們的前景一無所知，他們傾向於冒險，雖然經濟狀況不佳但卻來自富裕的家庭（這是一般經濟中的反常現象，因為大多數窮人家庭背景也都貧窮，但箇中原因不需多做探討即可明白），並傾向於用其他收入補貼他們的藝術創作。艾賓聲稱，這些因素加上國家補貼，導致藝術界永遠人滿為患，使藝術家的貧困成為一種結構性特徵。（在英國，進入大學美術科系的學生人數，從一九八一年到二〇〇六年幾乎翻了兩倍，遠遠超過一般學生人數的平均成長率，而且這種成長還在持續。在美國，全國人口普查中，有超過二百萬人宣稱自己是藝術家。）藝術家的貧困促成了藝術的地位，因為少數的

成功者應被視為從大量的池中物脫穎而出，而所有藝術家被視為都應要面臨貧困的風險來追求表達自由。

藝術的自主性

這一景象與正常的商業運作半脫節，一直是藝術所謂的自主性基礎之一，但現在受到了威脅。社會學家尼克拉斯・魯曼（Niklas Luhmann）在其著作《社會中的藝術》（*Art as a Social System*）中有力地描述了藝術的自主性，並將藝術與現代社會中的其他功能系統（如科學、政治和法律）相比較。它具有「封閉運作」的相同傾向，有動力去發現其自身的功能，並單單關注它。從魯曼的觀點來說，藝術的獨特之處在於它用的是感知，而不是語言，因此與世俗的交流形式有區隔。它的作用可能是將無法言傳的事物，整合到社會的傳播網路中。（我們稍後會探討，作為對近期藝術的描述至少必須處理兩者之間的差距似乎正在縮小的

問題。）

從魯曼的觀點來說，藝術越是試圖將自己浸入社會產品和話語的普遍運作中，最終就越是加強了它的自主性：

沒有哪個普通的物件堅持要被當作普通的事物，但這樣做的作品，正是透過這種努力自我悖離。在這種情況下，藝術的功能就是再現藝術的差異性。但是藝術試圖消除這種差異但未能成功這一事實本身，可能比任何藉口或批評，都更能說明藝術。

然而，藝術系統確實具有鮮明的特點：是否參與其中端看個人選擇（經濟或法律就當然不是這樣），而且它只激起了低度的參與（例如大約一半的英國人不參觀美術館）。它的包容和排斥手段獨立於其他體系，是一個相對孤立的活動領域（又如政治與法律的連結就非常密切）。

魯曼的觀點是種有系統的但理想的描述，淡化了階級和優越性的影響，以及

市場和國家對藝術的壓力。舉例來說，我們可以更具體地了解誰會參與藝術：布赫迪厄和他的合作者進行過大規模的社會學研究《對藝術的愛》（The Love of Art），考察歐洲人參觀美術館和畫廊的習慣，該研究有力地表明了參觀美術活動有多大程度是取決於教育。簡而言之，受過更多教育的人更有可能去畫廊，在那裡感覺更舒服，停留時間更長，且更有能力談論他們所見。雖然現在參觀畫廊和美物館、欣賞當代藝術，比起一九六〇年代中期布赫迪厄進行研究時要更普遍，但教育仍然與愛上藝術密切相關。

然而魯曼的書也著眼於藝術的實際自主性，這矛盾地說明，藝術也連結並使用其他系統。這種自主性絕非虛幻，它是藝術意識形態功能的核心，由藝術的各種機構維護，包括學術界（藝術學院、藝術史和視覺文化等學系）、美術館和專業機構。在這些地方傳播的藝術，有時與在市場上取得成功的藝術並不一致。

霍華德・辛格曼（Howard Singerman）精彩地描述了藝術作為一門學科的發展，並分析這種制度化對藝術實踐和創作的影響。大學致力於將專業藝術家與週

日畫家區分開來，並且不期望藝術專業的學生能夠熟練地執行手工操作、從作品中獲得休閒娛樂，或解救他們受折磨的靈魂。相反地，他們必須以理論和深奧的語言產生獨特且可證明的知識，以保證藝術專業的排他性和地位。藝術家們不僅在大學接受培訓，有時還會藝術進駐在大學——作為兼任教師，或者擔任巡迴藝術家進行創作。辛格曼令人信服地描述的學院藝術——包括影像、電影和表演藝術——通常需要藝術家在場陪同和解釋作品，吸引學術觀眾，且學院藝術的基礎是建立在資助、獎學金和藝術進駐上。這種需要陪同的藝術可能會出售，但它達到獨立於商業市場之外，因為更常被購買的是藝術家的時間，而不是由此產生的作品。它也在大眾文化的普遍運作中享有自主權，代價是適應機構機會有的另一套問題，也就是大學受到越來越多的檢核及專業管理。這些舉措的主要目的是促進專業人士之間的對話，但其影響遠不止於此，還涉及眾多有關藝術的討論。

　　第一個影響是，要有一個藝術系，就必須有一個統一的、有界線的東西，稱為「藝術」。第二是它是可以研究的，且藝術家做的很多事都可以被稱為研究。

第三，這個領域需要用專門的語言加以描述，而藝術專業人士就是能掌握這種語言的人。這些影響傾向於產生一種藝術，能最有效地與藝術圈內人士交流，並將更廣大的公眾拒之於門外。

這種自主性並非靜態的、單一的或不受挑戰。為了粗略地理解這一點，可以比較兩個著名的模型——《Flash Art》雜誌（看看它的紙張品質和色彩再現度、刊登的廣告數量和特徵、易於理解的寫作風格）以及《October》雜誌內斂的視覺風格、單色插圖、複雜、清高的散文和難解的理論學說。

此外學術界所渴望的專業化，是針對國家和商業——在一定程度上——鼓勵的文化民粹主義。訓練有素的美術館專業人士花費數年時間，費力研習藝術界的專業論述，但在與公眾交流時卻被要求不使用這種論述能力，因為藝術機構努力實現包容性。藝術的專業術語與更廣大的功能和理想之間，存在明顯的緊張關係。如果將專業化推得太遠，那將再次破壞藝術主張的普世性（也破壞了保護藝

術的理由）。如果易讀性和工具性被推得太遠，藝術與其他文化的區別就會被侵蝕，並產生類似的結果。

除了因市場、大學和美術館的不同自治模式帶來的普遍緊張關係之外，近期還有更具體的力量使藝術自治的結構面臨瓦解的威脅：藝術市場的現代化，以及國家和企業爭相要求藝術應該被拿來使用。

企業收藏是影響市場的重要因素之一。這是一個相當新的現象，因為絕大多數此類收藏品都是在一九四五年之後收藏的，而且大多是在一九七五年之後。亞歷山大・阿爾貝羅（Alexander Alberro）有一本關於概念藝術行銷的傑出著作，書中闡述早期當代藝術發展軌跡的某些結果，當時企業收藏剛開始變得重要。企業收藏創新藝術，這些藝術將有利於反映他們希望投射的價值——尤其是創造力和企業家精神。雖然這種活動規模不大、獨立於企業的一般營運之外，而且往往取決於個別高階主管的興趣和品味，但企業收藏近來發生了變化。在大企業中，收藏藝術品不再只是為了尋找掛在辦公室牆上的裝飾，而是整合到商業計畫中，

目的是符合公司的形象。儘管如此，對於企業收藏，評論家吳金桃認為，企業仍然偏愛平面的、裝飾的、不會在社會、政治或宗教問題上引發爭議的作品。畢竟，這些作品的目的是在一個既不完全私人也不完全公開的環境中觀賞。

收藏也明確地與新自由主義企業的特色有關。一個惡名昭彰的例子是巴塞爾藝術展贊助商瑞銀集團（UBS），它從一家主要為瑞士富商提供服務的銀行，轉變為一家精簡的全球大品牌，為藝術展上眾人簇擁的超級富豪們提供服務。在企業精簡的過程中，數以萬計的勞工被解雇——人數之多甚至於很多人用企業的名稱縮寫開玩笑，說是代表「你被解雇了」（U've Been Sacked）。這種無情與品牌的發展背道而馳，而藝術收藏和藝術贊助是品牌發展不可或缺的一部分。

再次強調，企業收藏對當代藝術的影響難以評估，因為大多數交易都是保密的。我們可以猜測，企業藝術收藏在當代藝術品銷售中佔了相當大的比例，但很難知道究竟有多少，因為藝術品採購通常包含在公共關係、建築或家具預算中。

吳金桃引用了一九九〇年的一項研究，該研究聲稱，在美國，紐約藝術市場約有

二成至三成是企業收藏，而紐約以外的市場則約為一半。這種有目的、以機構為單位購買的龐大數量，很可能有助於市場的現代化。

另一個因素是，越來越多的超級富豪購買當代藝術品。幾十年來，即使在戰後時期，也只有極少數人收集前衛藝術家深奧、有時甚至是令人反感的作品。公眾普遍的看法是，重要的作品在拍賣會上一定會有好價錢（當然，拍賣行本身在很大程度上促成了這種看法），但其實相反，藝術通常不是種好投資，絕對不適合長期持有，表現也一直不如股票和股份。將低價的當代藝術用於投機，仍然是種非常冒險的投資，尤其是考量到儲藏、保險、保護以及藝術經紀商或拍賣行佣金等成本。我們可以做個有益的練習，看一看《Artforum》舊雜誌的封面：登上封面是大家都想要的榮譽，但讓人驚訝的是，有多少曾經登上過這本雜誌封面、受人尊敬和誇讚的藝術家，已經成為過往雲煙。

一九九二年，彼得‧沃森（Peter Watson）詳細描述了藝術品的經濟表現，還有藝術品投資只能作為一種高風險的短期投機，只有在市場最高漲時期出售藝

術品，才能賺到一大筆錢。不出所料，購買價值已經很高的藝術品，幾乎一定是個糟糕的投資。世紀之交以前，對藝術品投資的研究普遍表明，藝術品的獲利表現大約是其他類型投機商品的一半。這就是擁有藝術品所付出的代價，也解釋了為什麼收藏藝術品的有錢人相對比較少。而那些收藏的人，許多人有一半是為了娛樂和聲望而收藏，另一半才是為了投資。

二〇〇〇年代初至中期的藝術市場榮景發生了很大變化，主要有三個原因：

第一，金融危機嚴重影響，導致股票市場表現不佳。成長乏力代表投資機會變少，押注在未來的成長上似乎不太安全，有閒錢的人想知道，哪裡有更有效的投資機會。其次，相比之下隨著資金湧入實質資產（土地、建築物和可轉售的奢侈品），從藝術品中可以更可靠地賺到錢。為了擁有藝術品而需付出的代價，原本是藝術品具有社會聲望的基礎，已經減少或消失了。第三，與所有商業金融化的總體趨勢一致，藝術投資變得可量化並且（據說）越來越可以預測。正如製造汽車等實質產品的其他企業越來越積極參與金融投機，以至於金融投機成為這些企

業交易的一大部分，藝術界也是如此。藝術品投資的評估模型各式各樣，各有缺陷，有的模型往往誇大可能的收益。其中最著名的是梅摩指數（Mei Moses），該模型於二〇〇一年發表，後來被蘇富比收購。它藉著相同作品重複的銷售來追蹤價格變化。由於許多作品很少轉手（或是根本不曾轉售），因此其數據偏向那些已經轉手的作品；這本身就過分強調已產生良好報酬的作品。即便如此，隨著金融化的興起，藝術已接近商品條件的精髓——貨幣——實際上被有錢人當作投機資本的準流動形式。此外，正如我們會看到的，藝術家——尤其是那些經常在藝術展上展出的藝術家——會接受訂單製作作品，以助長模型的可預測性。

藝術已經成為一種標準的投資工具，是超級富豪投資組合的一部分，用來分散風險和避稅。正如喬治娜‧亞當（Georgina Adam）在她的著作《錢暴後的暗處：操作下的二十一世紀藝術市場》（Dark Side of the Boom）中明白地指出，對於那些希望從事貪腐或可疑但合法金融活動的人來說，藝術具有各種優勢。當現金受到越來越多的審查，藝術品已經取代現金，成為一種方便攜帶、監管不嚴的

資產，可以很容易地以不同的貨幣進行交易。正如一九八〇年代日本操盤手所熟知的那樣，藝術品準確的價值很難掌握，這為貪腐提供了機會。藝術品藏在自由港內專門為此目的建造的存放處，可以多次轉手而無需實際移動作品，遠離任何國家及稅務人員的視線。沒有人確切知道這些金庫裡藏著什麼——祕密是它們吸引人的很大一部分——但考慮到這些設施的驚人規模和儲藏行業的快速成長，有些評估顯示，以這種方式儲存的藝術品遠超過顯示的數量。

這在一定程度上解釋了為什麼超級富豪的收藏品表現出如此正統的品味：人們可能會認為，展示個性的機會反而變成獲取和展示具有確定價值的物品的做法。然而，超級富豪往往生活在一個傳統的世界裡，爭奪同樣的藝術家作品、同樣的奢侈品和同樣精選的室內設計師是必不可少的。亞當引用了昆斯二〇一三年佳士得對一隻十英呎（約三公尺）高的氣球狗的銷售宣傳，該作品聲稱是：

收藏家和基金會的聖杯……並一如既往地傳達其所有者的聲望和地位。……擁有這件作品的買家立即躋身世界頂級收藏家之列，並將收藏

品牌容提升至無與倫比的偉大。

該雕塑以五千兩百萬美元的價格賣給了紐約收藏家大衛‧卓納（David Zwirner）。

藝術界是全球超級富豪菁英追求炫耀性消費的舞台。他們用巨大的遊艇、私人飛機、直升機以及巨大的豪宅將自己與其他富豪區隔開來，這些方式越來越奢侈，這與他們當中一部分人自稱對藝術的狂熱相得益彰。正如評論家兼策展人約瑟夫‧巴克斯坦（Joseph Backstein）對俄羅斯收藏家崛起的描述：「有錢的俄羅斯人怎麼定義？這代表你必須在莫斯科有一間公寓、一輛賓利汽車、在魯布留夫卡（Rublyovka）有棟鄉間別墅、在倫敦有間房子、在薩丁尼亞島（Sardegna）上有棟度假別墅和一艘遊艇。然後你必須買現代藝術品。」

莎拉‧桑頓（Sarah Thornton）描述過為了參加藝術展而降落在巴塞爾的上百架私人飛機、搶著去威尼斯雙年展那些人當中，有細緻的社會文化位階。對於

一些藝術經紀人來說，威尼斯奇普里雅尼飯店（Hotel Cipriani）的泳池畔，就是他們的非正式辦公室。透過參與藝術界、收藏或贊助，這些行為購買的不僅是物件，而且是進入更上層社會地位的路徑，以假知識分子的論述填塞，以高雅文化為酵母，將財富發酵為社會聲望——這等於落實了布赫迪厄的看法，在這場景中，文化和物質上的優越性顯然自然地共生。

與許多前衛藝術或概念藝術的純粹富有的收藏家不同，新的收藏家既不特別了解藝術及其歷史，也不具備非傳統的品味。收藏家在藝術展和拍賣會上，主要購買什麼？在美國，大多數作品銷售很好的藝術家都創作非常容易入手的作品；在當前街頭藝術再度流行的潮流中，還有一些藝術家與塗鴉在畫廊首度（短暫而不幸）的成功有關——例如，米榭・巴斯奇亞（Michel Basquiat）和喬治・康多（George Condo）。按拍賣成交額計算，二〇一五至一六年最成功的當代藝術家依序是：米榭・巴斯奇亞、克里斯多福・伍爾（Christopher Wool）、傑夫・昆斯、理查德・普林斯（Richard Prince）、彼得・多伊格（Peter Doig）、奈良美

智、魯道夫・斯汀格（Rudolf Stingel）和凱斯・哈林（Keith Haring），（多年來，巴斯奇亞和昆斯一直是單幅作品價格的領先者）上列全部都是男性，而且大多確實是有一定年紀、自信滿滿的白人男性，而且大多數都已品牌化。街頭藝術或衍生作品佔據驚人的主導地位。事實上，這些作品都不會讓你長時間思索它。這樣的市場巔峰組成，顯示了藝術界的一個面向，且遠不同於一般看法認為的：藝術是自由主義的、不墨守成規、對女性和有色人種是開放的、是複雜的、去結構化的。

藝術家多為男性，忠實地反映了買家的偏好。除了偶爾有女性繼承人外，超級富豪的世界是男性佔絕大多數。正如克里斯蒂婭・方慧蘭（Chrystia Freeland）所述，超級富豪的生活安排也傾向於高度父權制，他們的妻子——雖然可能在藝術收購方面有發言權——很少在工作。將這一點與他們保守的經濟、政治觀點結合，這些觀點通常包含精煉過的貧窮鄙視，他們的品味就不再那麼令人困惑：這些自封為「宇宙大師」的人，所買下的藝術品提供他們理想的自我

映像。

即使男性菁英主義的意識形態沒有直接在作品中發揮作用，高價本身也具有吸引力。藝術的美學價值和貨幣價值之間的關係令人深憂，大多數理論學者都想說，儘管林布蘭的美學價值與其價格之間存在某種關係，但不能將其簡化為單一的識別方式。唯一的例外是沃夫岡・烏利西（Wolfgang Ullrich）惡名昭彰也活該的立場，他宣稱藝術的魅力僅止於金錢的魅力，高價本身會引發「崇高的感覺」，甚至在實質對象和市場價值不相配時亦然。如果真是這樣的話，市場崩盤會導致美感突然降低！

現代化的另一個標誌是，大拍賣行進入當代藝術領域。他們舉辦展覽，由受人尊敬的人物策劃，並附有重量級的目錄，以此來支持之後出售的當代作品。他們還效仿藝術家打造「另類」的空間，在廢棄工業建築中舉辦展覽，甚至買下藝術經紀公司。這些舉措取得了成功，部分原因是藝術家看到了打破藝術經紀公司壟斷的優勢。一個標誌性的舉動是在二〇〇八年金融危機開始時，赫斯特繞過他

的藝術經紀公司，在蘇富比拍賣行大量出售他自己的藝術品：這些作品賺進超過一億英鎊，讓熱切的買家如火焚身，他們之後會發現，當時正要開始的金融危機讓他們的投資毀於一旦。

與藝術界的其他地方一樣，這個場景由大公司主導。蘇富比和佳士得合計共佔頂級市場的八成。在當代藝術領域，二者在拍賣會上佔了一半以上的銷售額，在二〇一三年共計約八億美元。雖然與藝術經紀公司相比，這只是整個市場的一小部分，但正如亞當指出的，蘇富比和佳士得一直是藝術品市場成長的主要推動力，尤其是透過創造和刺激新興經濟體的需求。

畫廊需要一個可以將拍賣行排除在外的競爭性市場空間，而他們採取的方式就是藝術博覽會。藝術博覽會已成為超級富豪追求社會榮耀的主要遊樂場。他們有錢又沒時間，他們沒有空閒、興趣和知識去到藝術創作地及在地展覽場所尋找藝術。起源於一九七〇年代的巴塞爾、後擴散至全球的藝術博覽會，數量大幅成長，尤其是二〇〇〇年以來，從數十躍升至數百，並佔據了整個市場的三分之

一左右。舉例來說，有三個品牌佔據了頂級市場，這三個品牌非常不均等：在巴塞爾、邁阿密、香港舉辦的巴塞爾藝術展、倫敦和紐約的斐列茲藝術博覽會（Frieze Art Fair），以及荷蘭馬斯垂克歐洲藝術博覽會（The European Fine Art Foundation，有較多非當代的藝術）。與畫廊界一樣，中等級別的藝術博覽會，就連馬德里當代藝術博覽會（ARCO Madrid）這樣規模相當大的展會，也自覺陷入了財務困境。

藝術博覽會之間也有明顯的階級：在包容性、展出空間和地點上互相競爭，呈現出來的就是分級的VIP通行證、社交活動邀請，及開幕前僅限受邀者參加的活動。由於各大畫廊每年參加五個或以上的藝術博覽會，並且每次展覽上都需要新作品，因此對藝術家的需求也在增加，每隔幾個月左右就需要新作品。許多藝術家的因應是製作不同版本的作品，或者製作大量由助手繪製的標準化「獨特」作品。

標準化的另一個原因，是向投資者保證他們所購買的東西具有可證明的價

160

值。我們已經看到，很少售出的獨特商品其價值難以衡量，而且也很容易受到品味變化的影響。傑拉德‧瑞特林格（Gerald Reitlinger）寫了許多關於藝術市場、具有開創性的著作，其中教導我們一件事：過去最受喜愛的，現在很少被推崇。

例如在十八世紀，傑瑞特‧道（Gerard Dou）受歡迎的程度遠高於法蘭斯‧哈爾斯（Frans Hals）。如果藝術經紀人可以指出最近已售出的一件非常相似的作品，或是有一系列作品更好，可以追蹤不斷上漲的售價，買家會覺得承擔的風險較小。這種標準化大幅加重了藝術博覽會的無聊感，藝術品變得更像罐頭湯。

現代化的力量協助創造了一種藝術經紀收藏家，他們為投機性投資而購買，通常不是在一般的畫廊中，而是透過拍賣，從藝術家或其他收藏家那裡購得。在英國，查爾斯‧薩奇（Charles Saatchi）是這種類型藏家最知名的例子，他從事藝術品交易是出於投機目的，而他的藝術品收藏與他的公司財務有關，以直接向藝術家，甚至在畢業展上廉價購入作品而聞名。他經營一家私人美術館，藉此提高持有的作品價值，也減少了納稅的風險。雖然這種做法在一九九○年代曾引起

爭議，但此後這已成為許多最富有的收藏家的標準做法，許多人的行為同樣冷酷無情。自二〇〇〇年以來，已經有數百家私人美術館設立，讓美術館的設立者可以優先購入最搶手的作品、減免稅金、有權炫耀，並且很可能可以提升收藏品的價值。這些美術館的典藏預算以及日益擴大的規模和建築品質，讓公共機構相形之下黯然失色。例如布洛德夫婦（Eli and Edythe Broad）在洛杉磯耗資一億四千萬美金美術館設立美術館，將藏品收藏在 Diller Scofidio + Renfro 事務所設計的知名建築內，每年吸引數百萬的觀眾，還有自己的廣場。

藝術的用途

　　除了現代化的投資用途外，藝術因顯然無用而來的自主性，還面臨其他的挑戰。藝術對新自由主義加以補充的特徵，變得越來越明顯，因為企業和國家都意識到自由交易的不足，企圖透過對藝術提出實用的要求，以加強自由貿易。企業

希望使用藝術來確保對品牌的忠誠度，而這種忠誠度是無法透過廣告購買的；一些國家希望修復自由貿易對社會凝聚力的破壞性影響（例如一九九〇年代工黨政府〔Labour government〕的努力），儘管這些努力在金融危機後大多都失敗了。

因此，企業及國家都企圖對抗他們共同啟動的力量。即使是富裕的國家也面臨日益加劇的不平等造成的社會崩潰，使許多人陷入貧困和不安全，並壓迫維持整個消費主義體系的中產階級。我們已經看到，娜歐蜜·克萊恩認為將生產「外包」到發展中的國家與對標誌和品牌的日益重視有關。由於對品牌形象的痴迷，企業對藝術的需求變得更加廣泛和系統化。

商業活動已經從偶爾對藝術慈善贊助，轉變為與美術館或藝術家建立合作關係，將一個品牌與另一個品牌連結在一起，企圖使雙方大放異彩。他們越來越轉向收藏和委製藝術品、展示藝術品、策劃在公共場所舉辦的展覽，並在某些地方建立企業美術館。例如，首爾的三星美術館 Leeum 是一連串奢華的空間，分為三個不同的區域，分別由瑪利歐·波塔（Mario Botta）、雷姆·庫哈斯

（Rem Koolhaas）和尚・努維爾（Jean Nouvel）設計。它比首爾的各公立美術館更耀眼。一九八五年，安迪・沃荷恰如其分地推出一系列絕對伏特加（Absolut Vodka）廣告、繪畫或物品，這些物品被複製為雜誌頁面，在藝術家和伏特加公司之間建立了品牌合作關係。許多知名的藝術家，包括路易絲・布爾喬亞（Louise Bourgeois）、凱斯・哈林（Keith Haring）、艾德・魯沙（Ed Ruscha）和維克・穆尼茲（Vik Muniz）都與該品牌合作過。雖然這些作品讓藝術家與企業之間的關係變得格外透明，但該系列於二〇〇七年終止，因為其他酒精飲料公司推出了類似的操作，其獨特性消失了。當公司被出售時，這些藏品並沒有包括其中，而是被轉移到一家私人美術館。正如我們所見，藝術家經常與時尚品牌合作生產奢侈品。有時廣告和藝術作品會完全融合，如：村上隆的影像作品《超扁平標誌》（Superflat Monogram）是對愛麗絲夢遊仙境的新詮釋，十分有趣，影像中的女孩在尋找她失落的手機，漂浮在令人眼花繚亂的路易威登標誌世界中。這是一個徹頭徹尾混合的作品，既是較長的廣告，又是具有明顯村上隆風格的動畫。這件作品曾在二〇〇三年威尼斯雙年展弗朗西斯科・波納米（Francesco

Bonami）畫展中的第一個展間內，以及路易威登全球旗艦店中展出，行銷村上隆設計的手提包。藝術家和公司的這種聯盟，有助於在媒體上傳播公關訊息，並擴充可銷售的產品（從茶巾到限量版印刷品），以實現「品牌擴張」。

長期以來企業對藝術的參與一直是個晦暗不明的領域，籠罩在保密協議下，漢斯・哈克（Hans Haacke）知名、經審查的作品時不時會發出閃光照亮這幽暗領域的一隅，他的作品批判藝術贊助商的腐敗買賣，或美術館董事會成員的商業活動。我們現在很幸運，有吳金桃和馬克・雷泰納斯（Mark Rectanus）針對企業參與藝術所寫的兩篇重要而詳細的論文，他們都不得不在對主題保密的情形下寫作。無論是藝術機構還是贊助企業，都不很熱衷於透露彼此之間的合約細節。

吳金桃的論述指出藝術的私有化，特別是在英國，國家不再提供資金給美術館和其他藝術機構。由柴契爾夫人（Margaret Thatcher）領導的保守黨政府開始改變當代藝術令人不安的政治特性，使其更加依賴市場力量。同樣地，雷根（Ronald Reagan）個人也支持石油和煙草公司等企業參與藝術。

贊助藝術機構或與藝術機構長期往來，對企業而言具有明顯且可量化的好處。此舉對一般難以接觸到的潛在客戶具有吸引力：藝術的觀眾群平均比一般大眾更富有、教育程度更高，因此受到企業高度重視。而且贊助藝術看似是慈善事業，更有進一步好處。許多贊助藝術的企業都有形象問題，並企圖透過文化上的慷慨舉措，洗刷原本可疑的名聲。例如：英國石油公司（British Petroleum）與泰特美術館的聯盟，就是這種情況。同樣地，德國煙草公司 Reemstma 贊助了第九屆卡塞爾文件展（一九九二年），透過限量版海報和包裝來宣傳西方的香煙。吳金桃講述了香菸公司的陰謀：美國藝術的主要贊助商菲利普‧莫里斯國際公司（Philip Morris）為了反對紐約市的反吸煙立法，威脅要撤回對紐約的所有藝術贊助，但最終沒有成功。

正如吳金桃和雷泰納斯所指出的，企業出資贊助得到了很多好處。由於企業常贊助展覽──事實上，歐洲的大部分展覽費用都來自私人資金──獲得與這些活動相關的宣傳。其餘的資金，從收藏品編目到維護下水道等乏味的事情，都落

到了補貼基礎建設的國家身上，企業有限的慷慨也有賴於這些基礎設施。

這些都直接影響到文化。企業有特定的標準，必須滿足這些標準才能讓他們掏錢贊助。不合乎這些標準的作品幾乎沒有機會被看到，當然也不會出現在仰賴與企業合作的知名機構中。雷泰納斯表示，這些標準主要是文化活動領域是否符合企業的核心市場（耐吉讓時髦的年輕藝術家設計他們的運動鞋版本，但不太可能贊助林布蘭的展覽）、展覽是否有可能被媒體青睞，以及所牽涉的個人或團體是否適合推廣——有品牌力的藝術家因此脫穎而出。

結果就是我們在第三章中探討過的：強調青年形象（儘管有些年長的藝術家，尤其是因不公平地被忽視的女性藝術家，如菲利達·巴洛〔Phyllida Barlow〕、草間彌生和瑪莎·羅斯勒等，再度博得知名度）、在雜誌頁面和社交媒體網站上會被大量轉載的作品開始流行、明星藝術家及與商品文化及時尚產業相呼應的作品崛起，為贊助商提供方便的入場券。在這個商品化的旋轉木馬中，藝術評論消失了，幾十年來，最多只能用憤世嫉俗的聳聳肩來代替。

贊助成為企業的競爭項目，這也往往催生了壯觀、昂貴的作品，製作費用就是這樣類作品明顯的特徵。這種炫耀性消費同時證明了藝術家、美術館和贊助商，也是推動大型裝置藝術、影像藝術和其他高科技展覽的另一股力量。正如大衛·喬瑟利特指出的，藉由展示極其昂貴的物件，美術館成為供奉金錢的聖殿。

此外，當大企業贊助或與藝術機構結盟時，有鑑於企業自身的全球影響力和對規模經濟的期望，企業期待藉此參與跨國文化。這是對藝術機構的另一種常見的壓力，要求這些機構的展出要「融合」。

雖然博爾坦斯基和夏佩羅認為，企業因要求不斷創新而已經趨近於藝術，但企業仍希望藉由與自身無法體現的事物（也就是高雅藝術的自由發揮）連結，以自抬身價。正如現在惡名昭彰的菲利普·莫里斯國際公司的口號：「讓公司變得偉大需要藝術。」雷泰納斯說，企業高談藝術有助於使企業的創造力被認可，企業成為藝術的贊助者、經紀公司，或者至少是藝術的經紀人和收藏家，並且成為藝術觀眾不可分割的一部分，是藝術要吸引的社群的一部分。如果在這些提高利

潤的形象改善活動中，藝術幫助了企業，那麼再一次又面臨這樣的風險：如果這個過程變得過於透明，藝術就不再具有自主性，而正是這種自主性賦予藝術地位，能發揮這樣的力量。

我們將在第六章中更詳細地探討，體制內的矛盾已開始產生對主流藝術世界運作方式冷嘲熱諷的聲音。石油公司利用美術館來美化自己的品牌，同時繼續掠奪地球並帶來生態災難，這對於一些藝術家來說是太過分了，以致於他們闖入有爭議的美術館以示抗議。「解放泰特」組織（Liberate Tate，圖18）舉行了一連串富有想像力、壯觀的抗議表演，包括將巨大的風力渦輪機葉片作為展出的禮物，送進泰特美術館的「渦輪大廳」（Turbine Hall）。美術館難以攻擊或壓制這些舉動，最終迫使泰特美術館放棄與英國石油公司的長期合作。許多著名的藝術機構都因從薩克勒家族（Sackler Family）的各個成員收取巨額資金而大失臉面，這個家族的成員大部分財富都來自出售鴉片類藥物「疼始康定」（OxyContin）。這種令人上癮有危險性的藥物，在美國被濫為處方及銷售，導

致每年數萬人死亡，人生被毀的則更多。二〇一九年，受害者之一、知名攝影師南・戈丁（Nan Goldin）威脅要撤回她在英國國家肖像畫廊（National Portrait Gallery）的大型回顧展，除非肖像館拒絕薩克勒捐贈的一百萬英鎊。肖像館屈服了。再一次——就像煙草、石油甚至軍火公司曾經毫無爭議就成為美術館的贊助商一樣——這顯示企業在以藝術為導向的慈善事業的表面下，隱藏著死亡交易。

圖 **18**　解放泰特，《禮物》（*The Gift*），2012 年。

© Martin LeSanto-Smith.

國家對藝術的需求與企業的需求相輔相成，因為當國家與企業面對他們支持的經濟體系不斷產生各種新的破壞性風暴時，在促進社會平靜、凝聚力和尊重方面，國家與企業的利益相近。在英國，工黨政府將藝術視為促進經濟發展的一種方式，特別是所謂的「創意產業」，認為它對區域發展有幫助，是治療保守黨長期統治而造成的社會分裂的萬靈丹。藝術應該具有高品質，但不是菁英主義的，以吸引新的、多樣化的觀眾。柯林頓領導下的美國也有類似的舉措，對國家藝術基金會（National Endowment for the Arts）的資助長期受到保守派政客攻擊，而資助的理由是藝術在各項社會計畫中發揮了作用，包括減少犯罪、提供住房和學校教育。這些舉措的危險在於，在揭示藝術的工具性的同時，也過於清晰地揭示了藝術與國家之間的關係；畢竟這種關係應該建立在理想主義和人類永恆的價值觀之上。如果國家資助藝術是為了改善公民的靈魂，那麼當這些藝術消費者在畫廊裡逛著，一邊卻想到廣告策略、仕紳化和區域開發，這種效果就會被破壞。富裕的新自由主義國家，在金融危機之後變得如此虛弱，以至於這種萬靈丹也被拋棄了，成為緊縮政策的第一批受害者。

然而在其他地方，全球的美術館在一九九〇年代及之後的發展，堪稱史無前例。中國從二〇〇〇年起，由國家計畫成立的新美術館數量增加了一倍。在同時期的其他地方，許多新美術館成立，或建立了新的分館，包括泰特現代美術館、芝加哥當代藝術館、開普敦的蔡茲非洲當代藝術博物館（Zeitz MOCAA），以及中東的大型建築計畫案，包括杜哈的綜合美術館，當然還有阿布達比（Abu Dhabi）的薩迪亞特島（Saadiyat Island），島上有古根漢和羅浮宮（Musée du Louvre）的分館。阿德里安・埃利斯（Adrian Ellis）中肯地概述了一些可能的原因。首先，美術館一直是種表現財富所賦予的聲望的方式，而財富變得更加集中——所以有錢人在做他們一直在做的事，只是現在他們更有錢了。其次，正如我們探討過的，國家和地區的競爭也在當中發揮了作用。第三，美術館新的教育和娛樂計畫，需要有更多的空間。第四，休閒方式改變，意味著有更多人會去美術館。最後，擴張導致美術館圈內間的競爭，在其他美術館都在擴大的時候保持不變，似乎不是個有吸引力的選擇。更有甚者，藝術界日益加劇的不平等也影響了美術館，大部分大獎（捐贈和遺贈）都流向最大、最富有和最知名的美術館。

埃利斯也提到，因為美術館資金持續不足，使得它們難以維護建築物和留住員工，這種擴張往往是出自向弱點屈服。美術館依賴（普遍都被縮減的）國家補貼，再加上贊助者和企業的贊助或其他安排。最流行的再募資方式，就是推出大型展覽並擴張規模。比起資助美術館的正常營運，炫目的擴建案要獲得私人資金容易得多。擴張的困難在於，從長遠來看，除非該計畫非常成功，以至於產生更多的募資機會，否則它會加劇潛在的問題，使美術館的建築量體更大，都需要照明、空調、工作人員和維護。

顯然，這種非比尋常擴張的效果，就是刺激了藝術的生產。正如霍華德・貝克爾（Howard Becker）指出的，我們從來沒見過因為缺乏夠好的藝術品來展覽因而空蕩蕩的展廳，所以不論是判斷標準或產出數量，都必須有足夠的彈性來填滿空蕩蕩的展廳。這無疑是當代藝術在全球都在擴張的另一個刺激因素，因為藝術家總是可以創作更多當代藝術。

在這個競爭日益激烈的環境中，美術館已經為自己打上品牌。前鋒的例子

之一是古根漢的操作，它是全球化的連鎖加盟美術館，最明顯的例子就是畢爾包古根漢美術館（Bilbao Guggenheim Museum）。在托馬斯・克倫斯（Thomas Krens）的領導下，古根漢美術館不斷擴張，與德意志銀行合作在柏林設立了新的展覽空間，而另外兩間分館則是因為一九九九年至二○○○年的經濟衰退而告吹。最大膽的冒險是在畢爾包，這是個遠離旅遊路線、曾經富裕的工業城市，因政治分離主義活動（包括艾塔組織〔ETA〕策畫的爆炸和暗殺）導致分裂。金・布拉德利（Kim Bradley）詳述了美術館與城市開發密切相關，包含港口、新地鐵、機場，尤其是零售、辦公和住宅的開發。古根漢美術館讓畢爾包變成旅遊勝地，在這方面無疑獲得非凡的成功，法蘭克・蓋瑞（Frank Gehry）大膽的雕塑性建築以鈦合金包覆，成為這座城市的標誌。地方政府付出了沉重的代價，承擔了古根漢美術館構思、設計、建造和空間維運的所有成本，並為此設立了五千萬美金的典藏基金，但購買的作品仍將是古根漢的財產。除此之外，還有二千萬美金的免稅款，用於借用古根漢的其餘藏品及使用其品牌名稱。這座美術館主要以外國遊客為對象，至於與所在的巴斯克自治區（Basque Country）的利益有多少

關聯，則在美術館成立之初就備受爭議。儘管該地區政府又撥出一筆大額資金擴充西班牙和巴斯克地區的典藏品，但美術館典藏和展覽的藝術品，大多來自美國和歐洲的知名藝術家。我們已經看到，裝置藝術能確保有一群忠實的藝術觀眾參與。建築的奢侈也可以做到這一點，並且兩者經常互利共生，因為裝置藝術對其所在地點作出回應。雖然巴斯克地區已發生了轉變——而美術館在其中發揮了作用——但這並不是單一的努力，而是開發和基礎設施投資協調計畫的一環。

更廣泛來說，就一個藝術機構而言，古根漢是個格外透明的商業企業，其展覽規劃屈從於其經濟利益，似乎更偏向給贊助商機會，多過於文化的展示；「機車藝術展」（The Art of the Motorcycle）就是其中之一。二〇〇〇年在紐約古根漢舉辦的「喬治‧亞曼尼展」（Giorgio Armani）是個浮誇的展覽，人們懷疑這場展覽與亞曼尼和美術館達成一千五百萬美金的贊助協議有關。這展覽展出的是當前販售的商品，而不是對這個時裝品牌的歷史研究，無論是展出內容或是作品目錄，都只是在歌頌亞曼尼的設計，實際上是亞曼尼聘請美術館來展示精心製作

的廣告。

古根漢企業指向更廣泛的趨勢。正如我們所見，藝術界的品牌蓬勃發展，畫廊、美術館和一些藝術家，努力讓大眾對自己的身分有印象。例如：瑪莉娜‧阿布拉莫維奇的藝術創作使她自己成為一個品牌，這品牌十分開放並積極尋求曝光機會，儘管她早期的行為藝術作品非常大膽和嚴肅，但她最近的舉動卻廣受質疑。成為品牌化的藝術家是擬人化的角色，就像機器人一樣，他們產出的行為、宣言和作品是可以預測的。在二〇〇一年皇家藝術協會舉行的藝術贊助會議上，Selfridges 百貨的一位代表坦率地陳述了這件事：在整修期間，在商店的正面展示山姆‧泰勒‧伍德（Sam Taylor-Wood）的攝影作品，是兩個品牌的匯集，對雙方都有利。

隨著藝術畫廊和美術館吸收商業做法，尋求更多和更多樣化的觀眾，它們的特性也發生了變化。布赫迪厄在《對藝術的愛》中，講述了一九六〇年代末期尚未改變的歐洲美術館，向觀眾強加了這樣的觀念，亦即他們在美術館的體驗與日

常生活完全不同：

物體有不可觸碰的性質、強加於觀眾的宗教式靜默、清教徒式的禁慾主義、便利設施永遠稀少且相當不舒服、所有資訊幾乎都是系統性地缺乏、裝飾和禮儀的莊嚴肅穆。

參觀泰特現代美術館就足以讓人意識到發生了多大的變化：建築的戲劇性還是可以讓觀眾意識到他們所觀看的事物的重要性，但結果卻很少是莊嚴的。處處皆有便利設施和流動的空間，展示廳在其中扮演次要的角色，空間中擠滿了人，他們樂於發出自己的聲音，資訊豐富，至少在某些區域還鼓勵互動。在泰特美術館的渦輪大廳這個大遊樂場上，即使是嚴肅而悲傷的作品，如沙爾塞朵的《示播列》（Shibboleth），該作品開了一條與地面等長的裂縫，以表示種族隔離和種族仇恨，也被當作膚淺的娛樂，就跟設置在同一個空間裡的鞦韆和溜滑梯一樣。

在藝術飛也似地向現代商品展示和金融化開放的過程中，這些變化是其中的

一環。我們在本章中看到的兩個趨勢，朝著相反的方向發展：容易取得、更標準的商品化形式（至少部分是）融合了商業文化；另一方面，藝術學術的專業化走向自主和菁英論述，其力量要小得多。這種矛盾因國家的作為得到緩和，因為專業化的目的（至少在美術館內）一直是為了有效的與公眾交流。

國家和企業對藝術的使用，在某些領域變關係更緊張。國家企圖對付由無節制的消費主義導致的民主空心化和社交能力下降——這些正是企業所作所為造成的結果。企業的主要目的是向越來越憤世嫉俗、對傳統行銷方式持懷疑態度的大眾銷售商品和服務。國家政策的方向是社會包容及擴大藝術觀眾。企業的利益在於藝術的排他性，以及與菁英和名人的連結，這是個特權的領域，賦予企業高級文化的認可，並獲得持續的媒體報導和利潤。這種關係變得越是透明，藝術就越被玷污，似乎成為大眾文化的另一部分，具有令人厭煩的宣傳和名人機制。毫無疑問，二〇〇一年泰特美術館的透納獎（Turner Prize）邀請瑪丹娜（Madonna）來頒獎的目的，是為了進一步提高活動的知名度，同時透過與高雅

文化結合，來吹捧這位流行歌手。雖然此舉的效果是每個觀眾都清楚知道他們處在熟悉的公關領域，並且所展示的藝術或多或少扮演了有趣的角色用來轉移注意力，讓人不過於注意這位明星因為渴望曝光而表現出的不當行為——例如在電視直播中偷偷使用「motherfuckers」這個詞。

一九九〇年代的品牌大戰，使藝術作為商業形象管理中的元素，變得更為重要。這樣一來，藝術的地位只能持續下降，因為關心公眾形象或參與「文化產業」的企業，不能讓競爭對手也有參與藝術的優勢。系統上來說，企業除了繼續破壞藝術的自主性之外別無他法，然而藝術的自主性正是其吸引力的基礎。

根本的矛盾在於，藝術的主流在其古老而受保護的領域上，宣傳毫無節制的資本主義的力量，這種力量施加在藝術上，導致了藝術的毀滅。班傑明・布赫洛（Benjamin Buchloh）指出，國家認同的文化模式已經企業化，而企業希望將美學體驗簡化為時尚；他寫道，這種模式與民主文化理想——大眾在其中認同和認識自己——大相徑庭。這些理想的幽魂依然附著在藝術上，並且還是許多人對藝

術的觀點核心，儘管他們的期望鮮少得到滿足。這是反對讓藝術為商業和國家服務、成為超級富豪玩物的關鍵，我們將在第六章再次探討。

藝術市場的現代化忠實地反映了新自由主義制度，進一步加深了這種矛盾。

正如我們探討過的，藝術市場已受到更大程度的金融化影響，因為藝術收藏已成為眾多投資中的一項。它也參與了資產價格的大幅上漲，尤其是在二〇〇八年之後，價值數兆美元的「量化寬鬆」政策轉移到銀行，讓已經富有的人變得更加富有，超級富豪更是最大受益者。它在合法的、準合法的和非法的逃稅中扮演了一角，因而在腐蝕國家的新自由主義毒瘤中也發揮了作用。它不僅建立在不平等之上，而且還產生了不平等，因為新的成長大多由極少數品牌化的藝術家、全球化的畫廊、藝博會和拍賣行把持。它不僅產生了不平等，而且使不平等變得戲劇化，以明星藝術家的極端形式，將關於卓越才能有卓越回報的資本主義寓言、鍍金生活的夢想、天才和時代精神編織到文化的結構中。最後，它建立在幻想和債務之上，建立在成千上萬的藝術科系學生、未來的藝術家、志願者和實習生身

上——他們是這個體系所依賴的、領最低工資的勞動者。支撐藝術文化價值的信心，與對那些古老的、誘人、寓言式的信心一樣強烈，或者說一樣脆弱。最後，藝術的價值是一種信仰體系，不僅建立在意識形態之上，而且與所有投資一樣，建立在對未來成長的賭注上。

第五章

歴史終端的終端

這是藝術界的一個基本正統觀念，幾乎無處不在：當代藝術是難以理解地複雜和多樣。當代藝術形式、技巧和題材的多樣性，確實令人眼花繚亂。繪畫、雕塑和版畫等傳統媒材已經被裝置藝術和「新媒體」蓋過，「新媒體」這個術語從線上藝術到電腦控制的聲音環境，無所不包。藝術家們為自己塑造的形象，從傳統大師或薩滿巫師，再到目光敏銳、戲謔的投機者和野心家，也從追星少女到眼睛充血揮舞著斧頭的精神病患，不一而足。藝術關注的焦點也是各式各樣，涉及女性主義、後殖民主義、身分政治、大眾文化、購物、衝突、記憶和創傷。像是塔尼亞・布魯格拉（Tania Bruguera）的作品：女性化的塔特林滑翔機（feminized Tatlin gliders）——以精緻、薄紗材料改造俄羅斯的構成主義——只是藝術界普遍厭惡和諧的一個例子。這二類似的作品將兩組對立的語彙以單一的雕塑形式加以整合——將陽剛與陰柔、工程與裁縫、烏托邦式建築和拼湊工藝結合在一起，批判性地反映每組語彙。且一如繼往，藝術並不提供融合或決議。也許藝術的基本條件是不可知的，也許體現在視覺形式中的概念可以包含矛盾，或者也許那些堅持這種觀點的人，正在協助隱藏潛在的一致性。

有幾個理由使人懷疑傳統觀點隱藏了某些事實。首先，無論觀者有沒有受過相關訓練，大多數藝術品都能一眼被認出來，這不僅是因為它在畫廊中展出。雖然有一些作品被清潔工扔掉的故事，比如說一條繩子恰好是具有價值的概念藝術品，但這種例子很少見。其次，總體隨機性（最大熵〔maximum entropy〕）是總體一致性的一種形式。藝術多樣性的每種元素，都與其他元素混合，這過程導致更廣泛的同質性。第三（與第二個想法拉扯），正如我們探討過的，藝術的容許度絕非廣泛，許多文化作品被嚴格地排除在當代藝術界之外。最後，許多當前的作品（如廣告）以非常傳統的方式使用視覺象徵，因此藝術的可知性可能正在增加，同時吹噓其不可知性的論述也在增加。

當然，任何對藝術的論述都不能偽裝出科學的客觀性。任何藝術分析都不能像檢視甲蟲那樣客觀，因為一切論述都會對它所研究的領域產生某種影響。格林伯格（Greenberg）對現代藝術發展一以概之的描述是：現代藝術發展就如同黑格爾（Hegel）式的行軍，往形式的抽象化前進，這種壓抑的力量助推了普普藝

術，它正是明確的反駁。

自前衛藝術興起以來，藝術只有從歷史的距離來看，才顯得有方向和連貫性，而在當下卻總是朦朧不清。我們在回顧過去時，似乎失去了現在的方向，這已不是新鮮事。事實上，像格林伯格這樣的作家是例外，他們無論是好是壞，都毫不含糊地抓住了當前的推動力。任何關於藝術的歷史記錄都會簡化我們所看到的、當下感興趣的東西；但也許這只是理性工作的必要任務，必須排序各種現象，將其置於重要性的層次結構中，且很多內容被忽略或遺忘，才能對現象獲得有意義的觀點。

這樣的作品在我們所處的時代非常顯眼，曾經被認為是全球邊緣的藝術，走向了藝術世界注目的中心。過去和現在被忽視的女性藝術家的作品，終於在藝術史上和大型藝術展中脫穎而出；且地下同性戀藝術家的歷史已匯集成開放而充滿活力的傳統。例如，女權運動的資深人物——包括前文提過的茱蒂・芝加哥、羅斯勒、瑪麗・凱利（Mary Kelly）、桑尼雅・伊維科維奇（Sanja Ivekovic）和

安娜・曼迪耶塔（Ana Mendieta）——她們一直是大型回顧展的主題，其作品被年輕一代的社運人士復興，並帶入藝術對話中。與此類似，一九八〇年代的黑人藝術家發現他們的作品得到新的關注——在英國我們可能會想到約翰・亞康法（John Akomfrah）、索尼婭・博伊斯（Sonia Boyce）、法蘭克・鮑林（Frank Bowling）和盧貝娜・希米德（Lubaina Himid）的展覽。這些都是極具挑戰的恢復行為，現在重新整理了過去的保守歷史觀。然而這種重新排序是種藝術界的典型補救形式，將一些傑出的個人提升到如同奧運的高度，而不是整個領域的改革——儘管有這些成果，但女性仍然受到嚴重歧視。這傳遞了階級偏見、嚴格按照新自由主義觀點，但直到最近都還太微弱，以至於無法察覺。

一九九〇年代及之後的藝術，有時被認為是綜合了一九八〇年代宏偉壯觀的新表現主義與概念藝術的技巧及某些關注焦點。結果是將語言和概念遊戲，與視覺上令人印象深刻的物體拼接在一起。舉個例子，托比亞斯・雷貝格（Tobias Rehberger）的《世界的七個盡頭》（Seven Ends of the World, 2003，圖19）在一個

房間裡放滿了一簇簇玻璃氣球，這些氣球發出不同顏色的光，展現美麗而緩慢的變化；氣球中的燈光是演繹世界各地的燈光環境，並透過網路傳遞。這件作品既是一個技術成熟、壯觀而吸引人的物件，也是一個想法的體現。

也許這種綜合是一種負面辯證法的結果，這種辯證法強加在藝術上，不是實現概念主義的激進批判，而是將它馴服，錯誤地去適應藝術最鄙

圖 19　托比亞斯・雷貝格，《世界的七個盡頭》，2003 年。
© the artist. Courtesy of neugerriemschneider, Berlin.

視的事物。經驗豐富的概念藝術家團體「藝術和語言」（Art and Language）二

〇〇二年在里森畫廊（Lisson Gallery）展出的裝置藝術，就暗示了這一點。在這

個展覽中，他們重新製作他們著名的作品《索引》（Index）——最初這個卡片索

引作品的用意是鼓勵互動和對話——它是一個糖果色、沒有功能的雕塑，將英國

年輕藝術家的滑稽動作與荒謬的色情文字並列。

　　這種綜合的不同元素，組成了一長串的藝術光譜。光譜的一端——最傳

統也最有可能與未經重構的男性天才概念相關——將概念框架中最基本的元

素與大量我們本應視為情感、精神和普遍性的東西混合在一起，以保證產生

史詩般的作品。我們可能會想到比爾・維奧拉（Bill Viola）、安尼施・卡普爾

（Anish Kapoor）、安東尼・葛姆雷（Antony Gormley）和馬修・巴尼（Matthew

Barney）。在光譜的另一端，概念佔據主導地位，推動以適合它們的材料或媒材

創作作品。兩端都對大眾媒體的普遍性做出了回應：第一個極端向觀眾呈現出的

特色是具有大量材料或資料的崇高或壯觀的景象；或者在表演中，藝術家的身體

（有時是血液），構成了有機和獨特存在的保證，與一切被複製和傳播的東西不同。另一個極端，環境或媒體的世俗元素被投入非工具性的遊戲中：這在採用大眾媒體奇觀並單純地將奇觀成分拿掉的作品中，可以清楚地看到，其中一個例子是保羅・費弗（Paul Pfeiffer）以數位修改影片，將拳王阿里（Muhammad Ali）對上福爾曼（George Foreman）的知名拳擊賽「叢林之戰」影片上的拳擊手拿掉。事實上自冷戰結束以來，藝術的決定性特徵之一就是這種借用的圖像、材料和媒體的遊戲，它將展現天份的深刻、嚴肅的藝術削弱，直到現在已經很少人從事這樣的工作，他們如同古怪的活化石，而傳統主義者只能哀嘆「概念主義」和「裝置藝術」佔據了絕對主導地位。

因此，現成物（readymade，或至少容易識別的物品）和標誌，從一處移動到另一處，並重新以新穎的配置組合在一起。想一想藝術家對最有價值的消費物品：汽車的處理方式──奧羅斯科（Orozco）知名的作品《La DS》（1993，圖20），將雪鐵龍（CITROËN）DS 縱向切開，從中間取出一部分，然後重

新黏在一起製成精簡版；或《Gabinete Ordo Amoris》將三輛拉達（Lada）計程車焊接成一輛古巴加長型豪華出租禮車，巧妙地點出島上新貴崛起的特徵；或者達米安・奧爾特加（Damián Ortega）的作品中被炸開的福斯（Volkswagen）汽車，車子的零件組掛在電線上，就像汽車組合套裝的立體圖。（還有很多其他的例子，出自雷貝格、

圖 20　加布里埃爾・奧羅斯科（Gabriel Orozco），《La DS》，1993 年。

Courtesy the artist and Marian Goodman Gallery. Modified Citroën DS. 55 3/16 in. × 15 ft 9 15/16 in. × 45 5/16 in.

弗勒里、查爾斯‧雷（Charles Ray）等人）。這些可移動的元素可能是特質，也可能是物體，像是寶拉‧皮維（Paola Pivi）的顛倒噴氣式戰鬥機、高田安規子與政子的微型土耳其地毯、奧羅斯科的無球袋《橢圓撞球桌》（Oval Billiard Table, 1996）或莫瑞吉奧‧卡特蘭（Maurizio Cattelan）的《體育場》（Stadium, 1991），是種可同時供二十二人一起玩的細長型桌上足球遊戲。

這同樣適用於包括繪畫的「傳統」媒體，其中現成元素採用不同的形式組合。商業上最成功的畫家之一是克里斯多福‧伍爾，他在畫布上以模板字母以拼出口號或奇怪的描述，例如「CATS IN BAG BAGS IN RIVER」（包在河中的包裡的貓）。其藝術性來自字母間的空間被移除，這表示觀者必須解譯這些詞彙，而無法快速掃視；這些作品參照街頭標語，正如彼得‧謝達爾所說的：將「塗鴉匿名的侵略性與正式抽象繪畫的莊嚴」融合在一起。伍爾佔有一個小眾市場，混合對二十世紀中期美國繪畫的各種參照，具有所謂的黑暗虛無主義，提供直接的視覺衝擊，並為那些遇到此類問題的人提供更深層次的意義。近年來，它們已成

192

為投機投資者的目標，一位策展人將伍爾的作品描述為「金流的停車場」。

包含如此簡單元素組合的大量藝術作品因應而生。調查這些作品，就會有一種藝術界機器的（虛幻）印象，這機器將元素從原本在世上的功能位置中抽出來、回收並重新組合，以致於就整體而言，最終將達到任何符號的組合。置換是廣告的關鍵技術，廣告和藝術一樣，必須震撼和娛樂人，或者至少能引起觀者的興趣；實用性和放置地點是區別藝術和廣告的主要元素，若非如此，兩者將持續保持緊密關係，並經常相互竊取。

如果說藝術家看起來會混合搭配一切的東西，就像蹣跚學步的孩子重新排列拿到手的所有物品，那麼這種遊戲就不是偶然的行為，而是有結構性的。正如霍華德・辛格曼所說：「（藝術）學生的任務，就像他的作品一樣，是佔據並標記他或她的位置」——這位置與所有其他試圖做同樣事情的人有所分別。隨著越來越多的位置被佔據，元素的組合也似乎變得肆無忌憚。一個極端的例子是茲比格涅夫・李貝拉（Zbigniew Libera）的《樂高》（Lego, 1996，圖21），這一系列用

圖 21 茲比格涅夫・李貝拉，《樂高集中營》（*LEGO Concentration Camp*），1996 年。

圖 22 班克斯，《奴工》（*Slave Labour*），塗鴉藝術，2012 年。

兒童積木建造的集中營，還有其他類似的有關大屠殺的挑釁作品，二〇〇二年在紐約猶太美術館一場名為「鏡像邪惡」（Mirroring Evil）的展覽中展出。

從每個藝術家個人作品的角度來看，這些創作是多樣的、獨特的和個人的。從作為一個系統的藝術世界的角度來看，它們就像是一架制式機器的組成零件，這架機器生產範圍廣泛的新穎組合，這些組合在不同的公眾面前進行測試，找出可行銷的意義。

為了避免休謨（David Hume）的觀點——所有人類的想像力無非是既定元素的組合——被認為適用於此處，應該說與現代甚至許多後現代實踐相比，這些組合變得更加簡單，元素更加明顯，重組更加混亂和隨意，產生的意義更加短暫和粗略。圖像的快速發展與自由貿易的發展之間存在關聯，自由貿易侵蝕了文化壁壘、歷史記憶和身分，有利於物體、標誌和本體的可替代性和流動性。由於經濟成長對資本主義至關重要，而人口、環境、生理乃至物理學的物質性約束限制了成長，因此非物質商品的流通和消費加速了。

街頭藝術的興起，就是速度與簡單性之間關聯的一個明顯徵兆。街頭藝術一度與藝術界相互鄙視，但從二〇〇〇年代中期開始，街頭藝術在畫廊和拍賣會上迅速取得了商業上的成功。街頭藝術對新的藏家特別有吸引力，包含許多名人，如大衛與維多利亞貝克漢夫婦、菲瑞・威廉斯（Pharrell Williams），都是出了名的熱愛購買藝術新星的作品。社群媒體改變了街頭藝術：曾經，街頭藝術只能短暫地對附近的人自由傳達，很快就會被抹去或被覆蓋，但現在可以透過照片被固定住，並在全球流傳。其中大部分變成是為了追求讚美和名聲。班克斯（Banksy）只是其中最知名的例子，結合了匿名性和個人品牌的標誌性風格獲得知名度，隨之而來的是巨大的市場價值。這樣的市場價值已在拍賣會和許多畫廊拍賣中得到證明。從某種意義上說，這是一個謎，因為根據舊的批評形式，班克斯的作品並不像藝術（圖22）。這些作品的訊息非常簡單、陳腔濫調，可以立即被掌握，且仰賴人們十分熟悉的廣告技巧；他的標誌性風格同樣很少受到複雜性的困擾；與大多數街頭藝術一樣，受歡迎程度、創作速度和無處不在，是最重要的。然而，它與偉大、更傳統的好作品並列為聲望很高的收藏品。還有許多其他

例子也是如此，包括：喬治・康多（George Condo）、ＪＲ（Jean-René）、謝帕德・費爾雷（Shepard Fairey）和ＫＡＷＳ。班克斯對他在藝術界的名聲和價值既批評又準備好加以利用，這一點在拍賣他最知名圖像的複製作品《女孩與氣球》（Girl with Balloon）時的特技中表露無遺：畫框內安放了碎紙機，當拍賣落槌，作品就開始自行毀壞。

街頭藝術的成功令人矚目，它預告當代藝術世界結構的深刻轉變。薩奇藝廊收藏各類人物畫像供人參觀，與許多其他作品並列，這些人物畫就算是放在圍牆上看起來也不會格格不入，在藝術博覽會上琳瑯滿目。在這件事上可以看出對比：一九七○年代高雅的藏家並沒有將羅傑・迪恩（Roger Dean）的畫作與他們收藏的畢卡索或弗拉基米爾・特雷切科夫（Vladimir Tretchikoff）、麥可・惠倫（Michael Whelan）的作品掛在一起。

這種轉變是由於藝術越來越被當作純粹的投資。如果你買一件作品只是為了把它鎖在某個自由港的保險庫裡然後再賣掉，你不僅不需要看到它，更不用和它

相處。但由於一些藏家會自豪地展示這些作品，隨著社群媒體的影響，一場更深層次的轉變正在發揮作用——文化編排者的角色越來越從指定會流行的事物，轉變為只是加以框定。這標誌著資產階級價值觀進一步被侵蝕，這種價值觀曾經將真、善、美捆綁在一個藝術包裹裡，後來又偏愛現代及面向未來的嚴謹複雜作品。而現在，流行的就是有價值的，有價值的就是流行的。

稍早時，亞瑟・丹托為這種符號和物體無窮無盡的組合藝術作傳記，他多年來為左翼自由主義雜誌《The Nation》撰稿，是非常著名的當代藝術哲學家和理論家。他頗具影響力的著作《藝術終結之後》（After the End of Art）宣稱，自一九七〇年代以來，藝術的特徵發生了根本性的變化，前衛藝術在這期間經歷了最後的喘息，現在藝術的特徵完全是「後歷史」的。現代主義和前衛的觀點，與歷史進程的論述綁在一起——可能是朝向形式上的抽象，或者是藝術與生活融合。

然而對丹托來說，「當故事結束時，生命才真正開始」，那些現在期望藝術進步的人卻錯過了要點，即已經達成最終的綜合體。雖然丹托沒有提到他，但這種立

場與作家法蘭西斯・福山（Francis Fukuyama）在廣為人知的著作《歷史之終結與最後一人》（The End of History and the Last Man）中的政治觀點很接近，並且基於同樣的黑格爾論點：儘管事件當然會繼續發生，但歷史已經結束，因此我們永遠安於現在支撐我們的歷史系統版本。這本書是在福山受僱於美國國務院期間撰寫的，恰逢其時反映了東歐共產主義的垮台，該書於一九九二年發行，廣受好評。這兩種觀點並行不悖，因為如果偉大的政治論述已經結束，那麼一切社會和文化根本變革的前景，也將結束。事實上，福山明確表示，這個時代標誌著所有對社會有用的藝術的終結。同樣對於丹托來說，藝術經歷過一九七〇年代的黑夜（因這時代有可怕並與政治掛鉤的作品，丹托將它比做黑暗時代），之後在陽光普照且普遍寬容的極樂世界冒出來，永不離開。在這樂土上，一切風格的混合或論述的拼湊，在原則上都和其他的一切一樣。

正如福山的書與時代呼應一樣，丹托也對一九九〇年代的當代藝術提供了一個合理的論述。這論述在藝術界引起了相當大的共鳴，即使其他方面與丹托意見

不同者也對此表示贊同，例如當代藝術最有影響力且最成熟的學術作家之一：賀爾・福斯特（Hal Foster）在他的著作《設計之罪》（Design and Crime）中，描述了藝術當前的「象徵性的失重」及與歷史的脫節：「甚至可以更進一步說：當代藝術似乎不再是『當代的』。」從某種意義上說，它不再擁有抓緊現在的優勢，更不用說「顯示徵兆」，至少不比許多其他文化現象更有優勢。

丹托想說當代藝術是「當代的」，但這不僅意味著當下所創作的藝術：「從某個角度來看，當代是一個資訊混亂的時代，一個完美的美學熵狀態。但這也是一個完全自由的時代。」這種自由是由會探討藝術存在條件這類哲學問題的藝術觀產生，而不再侷限於外觀的問題。從歷史的負擔中解放出來，藝術家們可以「以希望的任何方式、一切目的，或根本沒有任何目的」地創作作品。這是一個完全烏托邦式的成就，丹托毫不猶豫地將它與馬克思、恩格斯（Friedrich Engels）的共產主義願景相提並論，在共產主義願景中，人們在自己選擇的活動中自由地實現自己。

宣布現在是歷史的終結，對福山來說並不比對黑格爾來說結果更好。正如福山後來承認的，快速的技術變革導致無法預料的社會和環境破壞。九一一事件以及在所謂的「反恐戰爭」中發生的處罰式暴力——包括國家公然藐視法律實行綁架、酷刑和謀殺——形成了一個明顯的轉折點，因為這些罪行威脅到了自由秩序的法律基礎置。經濟危機是另一個威脅，生態崩潰迫在眉睫又是另一個威脅。

近來對當代的看法，不如丹托的看法那樣令人感到安慰，這也毫不奇怪。

近來的看法有時指向一種類似的平靜感，但不再是快樂的。喬治・阿岡本（Giorgio Agamben）使用奧西普・曼傑利斯塔姆（Osip Mandelstam）在一九〇〇年代初寫的詩句，他典型複雜而抒情的沉思指向一種觀點，即當代與其時代是徹底而痛苦的脫節。對於阿岡本來說，那些安於現狀的人會被時代的光芒所迷惑。相對地當代的心智與其黑暗協調，雖然阿岡本用天文來比喻（星系正以如此快的速度遠離我們，以至於它們的光永遠無法被我們看見），有鑑於他援引了聖保羅（St Paul）和華特・班雅明（Walter Benjamin），這當然也是救贖。對現在

的不安貫穿於其他論述中：對於詹姆斯・邁耶（James Meyer）來說，這一場景可以用格倫・利貢對過去黑人政治抗爭的幻滅來概括，這抗爭現在看來只是奇怪有趣，並且與過往之間的關係是不穩定而健忘的，因為「當下時刻不斷向前衝，而歷史同樣不會久坐不動」。彼得・奧斯本（Peter Osborne）在對當代藝術進行複雜的哲學分析時，偏愛極端否定的作品，這些作品不斷擾亂我們的時間感，尤其是對未來的任何期望。對泰瑞・史密斯（Terry Smith）來說，當代藝術對當代狀況提出了許多不可兼容的觀點，分別是：對發生的事平淡接受、美術館和藝術市場一如繼往地以菁英主義推崇品質，以及許多不可比較的觀點和時間框架並存（尤其是在後殖民國家）。事實上對史密斯而言，這些觀點永遠無法兼容、也無法完全分離，此一事實是當代的本質──我們生活在一個無法避免摩擦的時代，部分原因是不平等加劇。

因此所有這些觀點都指向一種深深的不安，時間錯亂了，反映了日益分裂的藝術世界的特徵。與注定要登上美術館牆壁和億萬富翁豪宅的、壯觀而昂貴的藝

術品競爭之下，許多藝術都以引人注目和前所未有的形式，指涉全球剝削壓迫的悠久歷史、性別不平等、種族主義盛行、地緣政治和「反恐戰爭」。進一步的斷裂，試圖讓各種群眾參與、對話，甚至是社會變革。每個碎片都有其核心機構——分別是藝術博覽會、雙年展以及藝術進駐、委託或藝術節。

一九九〇年代藝術家的社會參與採取了一種蒼白且姑息的形式，但這仍然是更激進發展的基礎。尼可拉・布西歐（Nicolas Bourriaud）在他頗具影響力的著作《關係美學》（Relational Aesthetics）中指出，一九九〇年代藝術的最大特點是，使社交互動成為美學的舞台，為參觀者提供服務或合約，也或者只是簡化他們之間的連結。他舉了一個例子，清楚地說明了這個概念：延斯・哈寧（Jens Haaning）在哥本哈根廣場上用擴音器播放土耳其語的笑話，在能聽懂並笑出來的人之間，建立了短暫的連結。

布西歐是一位策展人，也是國立當代藝術空間：巴黎東京宮（Palais de Tokyo）的聯合總監，因此他的觀點是透過與藝術家合作和交談形成的。他的書

不僅討論也推廣他推薦的藝術，如：凡妮莎・比克羅夫特（Vanessa Beecroft）、利安・吉利克（Liam Gillick）、菲利普・帕雷諾（Philippe Parreno）和李克特・提拉瓦尼加（Rirkrit Tiravanija）。對布西歐來說，鼓勵觀眾彼此互動的藝術，是直接對抗社會碎片化的普遍趨勢。從工作越來越專業化，到人們將自己鎖在家裡與媒體而不是其他人作伴，都可見這種趨勢。這種情況可以透過藝術來緩解：「藝術家透過提供的少量服務，填補了社會紐帶的裂縫。」這種人道和民主的藝術，提供的不是理論的處方箋，而是小而短暫的、主觀的「手做烏托邦」，人們可以在其中學習更好地生活。然而，這個「交換舞台」必須透過形式的分析，從美學上加以判斷。社會關係被視為另一種藝術媒介，可以加入攝影、影片和裝置藝術中。這些作品很可能包括看起來像傳統藝術品、並且可以買賣的物品，但最終還是應以根據作品介入社會的美學力量來判斷。例如提拉瓦尼加以在各種藝術空間舉辦晚宴，提供免費咖哩而聞名。用餐者在交談和用餐時，成為藝術的一部分。正如諾亞・霍洛維茨（Noah Horowitz）在他的著作《藝術交易》（Art of the Deal）中所述，一位畫廊經營者支付提拉瓦尼加數千美元，在他家裡舉辦一場晚

宴，這位藝術家經常出售這場活動的各種殘留物，從菜單到罐頭不一而足。

如果這樣自覺作品的只是象徵性且徒勞的，像克努特大帝（Canute）一樣無力地站在社會分裂和疏離的浪潮之前，那麼這種藝術的興起可能沒有布西歐想像的那麼正面。再加上對民主政治空洞化的思索（還記得瑞典的「普通公民」嗎？），布西歐描述的只是另一種藝術界對已死或已被拋棄的事物的同化方式，將過去的社會互動、政治話語，甚至是普通的人際關係，作為美學的再現。

然而這種類型的藝術與企業和政府氣味相投（尤其是那些具有社會民主主義傾向的藝術，因而能在一九九〇年代盛行於歐洲）。正如我們所見，政府將藝術視為一種社會良藥，並希望社會互動藝術能夠包紮不斷被資本撕裂的嚴重傷口。公司還利用藝術，以創造性的遊戲來改善工作環境，並藉由創新思維讓公司的架構和方法更自由。藝術被重新塑造為管理諮商。最終這種藝術的目的是向受過教育的觀眾保證，儘管民主腐敗、媒體被操縱、無休無止刺耳的商業宣傳污染了心靈環境，但人們仍然可以保有自我、不受傷害，且是自由的。若獲得藝術家允

許，他們甚至可以與志趣相投的陌生人進行有意義的社交對話。

當克萊兒・畢莎普（Claire Bishop）已完全合理的理由對人際關係美學發起攻擊時，這種安逸的想法出現了裂縫，即這種藝術所介入的社會並不和諧。畢莎普借鑒尚塔爾・穆芙（Chantal Mouffe）的政治對抗理論，推薦那些會將社會的衝突戲劇化和形象化的作品，而非企圖暫時緩解的：她以塔尼亞・布魯格拉（Tania Bruguera）和聖地亞哥・席拉為例子。畢莎普的突襲遭到布西歐的盟友強烈譴責——而這正可以證明，某些神經已被挑動。

從目標是踐踏資產階級情感的達達主義（Dada）表演，到「螞蟻農場」（Ant Farm）將一九七五年美國生活的兩大標誌——電視和汽車——激烈碰撞，對抗性藝術的歷史由來已久，畢莎普的著作《人造地獄》（Artificial Hells）就追溯了其歷史。正如我們接下來會看到的，在最近的藝術中，尤其是自金融危機和占領運動後，這種做法已越來越被廣為採用。

進入新世紀，有個顯著的發展，各大藝術場開始出現許多尋求社會實用性，而非尋求美學化和象徵意義的藝術。例如，蘇珊‧雷西（Suzanne Lacy）自一九七〇年代以來，一直在創作此類作品，最近她備受美術館和雙年展關注，並為新地點修改早期的動作和表演。二〇一三年在泰特現代美術館，她重新設計關於年長女性不被重視、經常陷入貧困問題的活動。在《銀髮活動》（Silver Action）作品中，有四百名六十歲以上的女性，都是資深社運人士，聚集在一起討論她們對婦女運動的參與，以及老化可能為政治觀點帶來的變化。這位藝術家將自己視為這個參與式專案的推動者，當中一個工作坊以一場六小時的活動接續；活動中以影片投影的方式，呈現雷西在不同空間主持的女性討論。

二〇〇〇年代初期藝術投資熱潮的年代，也是「反恐戰爭」展開的年代。雖然過度的繁榮嘲弄了文化全球化的政治原則，但反恐戰爭──總結就是當時總統布希（George Walker Bush）的立場，也就是：要是不站在我們這一邊，就是與我們為敵──是更直接的攻擊。對雙方而言，這是一種將世界一分為二的方式，

劃分為恐怖分子和英雄、宗教狂熱者和真信徒、熱愛死亡的人和熱愛生命的人。

入侵、綁架、斬首、謀殺、酷刑、非法監禁和轟炸平民（無論是用自製炸藥還是價值百萬美元的導彈），大部分是出於宣傳目的而拍攝的照片和影片，都是這種劃分的產物，並打破了全球化的理想。

雙方都被他們的基本教義派所影響。美國及其盟友從街上把人抓走，將他們無限期地關押在祕密酷刑中心。他們監禁兒童以向兒童的父母勒索資訊，或者只因演算法判斷某個人的行為模式與恐怖行為相匹配，就對該地發射導彈，使附近的所有人受傷或死亡。在整個歐洲，一些土生土長的伊斯蘭恐怖分子上演了他們自己的暴行，結果正如預期的那樣，帶來更進一步的國家監控和鎮壓。

藝術界的直接反應是各種紀錄片形式明顯復興。在後現代時期，人們普遍認為這是一種幼稚且過於政治化的形式，但它已成為雙年展中的主要內容。從技術上來說，製作品質良好的照片和影片變得更加容易和便宜，而且透過社群媒體的大眾參與，媒體格局已經大為不同。這些復興紀錄片——例如約翰・亞康法、烏

蘇拉・畢曼（Ursula Biemann）、哈倫・法洛基（Harun Farocki）和黑特・史德耶爾（Hito Steyerl）等藝術家的創作——通常是複雜、自我參照且具表演性的，甚至是部分虛構的，它與激進的政治、形式和技術相匹配，有時出現在劇場的空間中，有時出現在複雜的多螢幕裝置藝術中，讓觀眾可以透過選擇觀看的點和時間，有效地做出自己的剪輯，作品論及這個被重製、危險、不穩定的世界中重大的政治和社會問題。

舉個例子來說，拉比・穆霭（Rabih Mroué）二〇一二年的裝置及影像作品《像素化革命》（The Pixelated Revolution）著眼於敘利亞內戰中相機和槍支的關係。穆霭在他引人入勝的影片講座中問道，為什麼人們會冒著生命危險拍攝照片和影片，甚至到在被槍擊時還繼續拍攝？他展示了幾個例子，很明顯，攝影機後面的人看到槍手轉向他們，舉起武器，蓄意瞄準；當槍聲響起時，他們仍然繼續拍攝。穆霭指出，這些影片在敘利亞及其他地區流傳時，它們也是武器，對於支持對抗的力量至關重要；此外，手機攝影鏡頭的使用不像舊的膠卷相機，而是變成

了義肢、是不斷活動的眼睛的延伸，即使在錄影時也是如此。例如在掃視城市景觀以尋找危險時，對外界觀眾來說就是一堆亂七八糟的毫無意義的畫面，一個接一個地堆在一起。

隨著繁榮和反恐戰爭同時發生，雙年展作為藝術界的環境溫度計，瘋狂地記錄了這兩者。因此出現了雙年展分裂的現象，在沒有充分反思或調解的情況下，形式的和政治的相互抵觸。典型的例子包括：羅伯・史陀（Robert Storr）的威尼斯雙年展，以及羅傑・布爾格（Roger Buergel）和露絲・諾雅克（Ruth Noack）的第十二屆卡塞爾文件展（二者均在二〇〇七年舉行）。不知所措的觀眾對展覽混亂的理由一無所知，一邊是裝飾性的抽象和會心的媚俗作品，轉頭又是攸關最可怕且絕望的人類處境的大規模紀實攝影和影像作品。這是高雅藝術反映出全球化的破裂——在破碎和嚴重分裂的雙年展中，高雅藝術似乎不再只是平靜地發揮策展人的美學品味和理想，也同時以強烈的不適感，註記了牆外的政治風暴。偶爾，就像理查・莫斯（Richard Mosse）或愛德華・伯汀斯基（Edward

Burtynsky）的作品那樣，在內戰和環境破壞的大幅且高解析度照片中，奇觀和政治災難發生碰撞。在最糟的情況下，正如奧利佛・馬查特（Oliver Marchat）所指出的，政治甚至恐怖本身都被生成為美學。然而這種精神分裂般的分歧，預告未來會出現更深遠的裂痕，進而開啟更激進的可能性。

第六章

斷裂

自二〇〇八年的金融海嘯以來，藝術界的分歧已經擴大：裂痕變成了裂縫，緊張變成了公開衝突。如果說當代藝術一直是一面方便的旗幟，一長串不同的實踐揚著這面旗幟航行——從短暫的激進主義行為藝術，到建造紀念碑，再到自我美化——那麼當代藝術更深層的連貫性已開始受到質疑。

馬克思和恩格斯聲稱，在意識形態方面，似乎是由上往下的。許多當代藝術將所有強加在我們身上的東西，稱為是行使自由。之所以如此是因為與消費連結的自由，是屬於觀賞藝術的菁英階層的體驗——是採用和拋棄角色，以及透過消費者的選擇所構建的多重身份。最近發生的事件指出一場系統性的危機：持續十多年的長期經濟衰退使許多國家衰弱；美國的帝國計畫帶來的可怕後果是失敗的國家、無休止的內戰和大規模移民；環境災難事件越來越多，預告更糟的事即將到來；最近一場大疫——可能是人類對荒野的侵占造成的——更進一步威脅人們印象中最嚴重的全球經濟衰退。在所有這一切中，陷入困境和脆弱的新自由主義政府承諾（且無法兌現）的，也只是回歸到崩跌時期之前那樣疲軟的成長率和狙

214

狂的不平等罷了，他們對權力的控制放鬆了。

在當代藝術中，目標對象是超級富豪的奢侈昂貴、市場化的藝術，與往往讓人感到熟悉的標準化藝術，其浮誇的公關和沉悶的作品之間的不對等，顯而易見；這兩者間出現了深刻的裂縫；而藝術社會激進主義的世界，已從對抗壓倒性強大系統的單純行為藝術和姿態升級。現在感受到系統的弱點、又感到災難迫在眉睫，讓它變得既緊迫又叛逆。

超級富豪文化在藝術展上表現得最為明顯。躁動不安的、全球的、由事件驅動的藝術世界，對環境的破壞性越來越大。在數位流動的背景下，將沉重的作品一塊塊從一個洲運到另一個洲，製造了社會差異，收藏家、藝術家、藝術經紀公司和策展人則隨之移動；他們是搭商務艙和私人飛機的貴族，為了豪華的躺椅或幾英寸額外的伸腿空間而燒掉生態。環球旅行策展人的元老：漢斯・烏爾里希・奧布里斯特（Hans Ulrich Obrist），聲稱在過去二十年中旅行了兩千趟。

人類排放的一些廢氣，是為了取暖並且養活了飢餓的人，製造了一些維持身心健康的東西。但在藝術展上看到的卻是無視康德（Kant）的命令，把它當成炫耀性消費的標誌：看看我的錢！藝術越有用（用於投資、逃稅、洗錢和進入菁英階層），就越能彰顯其原則上的無用性。藝博會就是不斷加劇的不平等所產生的結果，這種不平等餵養了藝術市場，同時讓人數越來越多的藝術家收入降低。

一般來說，人越富有就越骯髒。正如藝術家安德里亞・費瑟（Andrea Fraser）在一篇被人追打的文章中指出：購買藝術品的人只佔百分之零點一，但其中騙子、詐欺者、逃稅者和銀行醜聞製造者卻不成比例地多。舊時髒錢建立在奴隸制、毒品交易以及對環境和人類五花八門的剝削之上。新的髒錢則往往是建立在與腐敗有關的私有化、血汗勞工、環境掠奪以及與軍事工業監視複合體的勾結上。你越富有就越大聲，因為媒體不停地齊聲頌讚你的職業道德、深度創造力和種種美德（當然包括你對藝術的「贊助」），並堅持最重要的是每個人都需要富人：沒有了他們，就是財富的終結、創新的終結、個人的終結和藝術的終結。

儘管有這麼多雜音，但令人好奇的是，有這麼多人願意購買昂貴的門票來參觀這些絕大多數產品價格遠遠超出他們購買力的藝術購物商場。鑑於當前局勢的緊張，這些參觀者可能會發現他們更難以忽視浮華景象漫不經心地建立在壓迫和貧困之上。正如我們所見，越來越一致且因此保證有市場的作品，會導致一種俗氣的熟悉感，甚至是無聊的氛圍。想想後代子孫要面臨的環境災難，他們看待我們的炫耀性消費諸多奇觀——藝術博覽會、時尚、遊艇或車展——可能會如同我們看待上一代大規模屠殺水牛、收集成千上萬的鳴禽塞在玻璃櫃中展示，或使用猴子的爪子當作煙灰缸，同樣的不理解和恐懼。藝博會偶爾會成為抗議的地點一點也不奇怪，例如二〇一五年紐約軍械庫藝術展（New York Armory Show）上的假死表演。

在日益激進的藝術實踐中會發現一種回應，這些實踐推翻了長期穩定的新自由主義規約——即藝術和公開的政治活動不能共存於一個舞台，即使是一九九〇年代和二〇〇〇年代初的線上藝術亦然，原因很簡單，就是當時市場壓力並沒有

如此強烈地運作。從一九九〇年代中開始，隨著網路瀏覽器的興起，藝術品的非物質化——尤其是在數位網路上毫無困難地傳播——對受到保護的藝術系統造成威脅。可以完全精準地複製且同時存在於數千台伺服器和數百萬台電腦上，還可以被用戶生吞或修改的作品，市場何在？一個人如何購買、出售或擁有這樣的資料一角？這種情況是馬克思主義理論的核心，亦即生產方式的現代化，與生產關係發生衝突。在數位藝術中，使用新的技術手法來製作、發表作品，與藝術界以工藝為基礎的實踐、贊助和菁英主義發生了衝突。

隨著企業推動將網際網路從論壇變為購物中心，藝術家們介入了線上空間。對於網際網路藝術家來說，商業殖民是個豐富的主題，藝術家們製作了許多尖銳而精緻的作品，目標是讓購物者遽然停下。其中最惡名昭彰的一場是由藝術團體 etoy 演出（圖 23）。他們數位綁架那些在搜索引擎中輸入例如「瑪丹娜」、「保時捷」、「閣樓雜誌」等關鍵詞的網路瀏覽者，將他們導引到列在搜尋結果最上端的 etoy 網站，劈頭就對這二人說：「幹你娘不要動。這是數位綁架」，然

圖 23　etoy，CORPORATION，TOYWAR 網站，1994 年。
etoy com.

後開始下載音檔，內容是關於被監禁的駭客凱文‧米特尼克（Kevin Mitnick）的困境以及網景（Netscape）綁架了網際網路。其他例子包括瑞秋‧貝克（Rachel Baker），藉著她的先見之明批判了客戶問卷、資料挖掘和會員卡，因此與使用版權法壓制言論自由的企業發生了爭執。貝克製作了一個網站，對在這網站上註冊的網路瀏覽者保證，只要填寫一份註冊表格就可以換取特易購會員卡積點，表格裡的問題像是：「你經常將個人資料提供給行銷人員嗎？」、「你的個人資料對行銷公司有多少價值？」她很快就收到了特易購的來信，威脅要對她發出禁制令並提出損害賠償。

這種藝術形式表明了一種非同尋常的發展：出自一種更新的且惡毒的資本主義（在資本主義顯然得勝的時刻），從破碎的單一議題政治，凝聚成一種連貫的反對運動。麥可‧哈特和安東尼奧‧納格利認為，這絕非偶然，因為合作的價值源自於主要經濟體轉向數據處理，在這種轉變中，使用者和生產者之間的合作，可以成為比投資的資本更重要的組織性力量。結果是「一種自發的、基本的共產

220

主義的潛力」。自由軟體運動正是基於這種受駭客版權保護形式的全球性自發性合作，是集體實際行動的一個引人注目的例子。

數位領域的生產和再生產技術的綜合，生出了兩具長久以來被認為已被徹底掩埋的屍體：前衛藝術和藝術的政治用途。起初在網路上生產和複製之間的界限很模糊，藝術家們再次發現了使用價值。與新政治運動結盟的激進主義作品——例如由布雷特・斯托爾鮑姆（Brett Stalbaum）設計的《洪水網》（Floodnet）——參與了對消費主義的直接破壞。一場 eToys 針對大型線上公司（該公司曾透過法律行動關閉了 etoy 網站）的運動非常有效，以至於在經濟衰退的推波助瀾下，迫使該公司走上破產重整一途。

雖然早期網際網路藝術至今已經過數年，私有化、壟斷、監視和社會操縱的力量猖獗，且隨著社群媒體和搜尋引擎公司成為全球巨擘，其後果往往自相矛盾。商業迫使使用者將注意力集中在螢幕上，將使用者推向更極端的內容，並帶來不穩定的政治後果。可持續取得各種風格、時代、媒體和政治變化的大量文化

素材，產生了深遠影響。也同樣導致 Instagram 上的虛假表演，就像阿瑪利亞·烏爾曼（Amalia Ulman，圖24）一樣，她將自己塑造為一個痴迷於醫美與奢侈品的人，騙局長達一年，然後才揭露一連串的照片；還有詹姆斯·布萊多（James Bridle）的《無人機社群媒體》（Dronestagram），在線上定位出無人機襲擊的地點，成為揭開持續暗殺計畫神祕面紗的方式，並讓 Instagram 的觀眾更靠近這些地方，使這些地方的人數增加；還有 ActiveStills 藝術團體，製作有關巴勒斯坦人權問題的攝影作品，並提供可下載的展覽檔，以供列印進行實體展示。

雖然盛大的全球雙年展的願景經常搖擺不定，但當某位策展人想要表現出與上一屆明顯不同的立場，這些活動就越來越常是被拿來攻擊新自由主義、甚至是資本主義。一九九六年第十屆文件展由凱薩琳·大衛（Catherine David）策展，在一九九〇年代繁榮的頂峰時期勇敢地承擔了藝術界的非政治性，並因此被多方指責為落後和懷舊。五年後，由恩維佐策劃的第十一屆卡塞爾文件展是另一個明顯的跡象，表明全球邊陲的藝術已經轉移到了中央舞台上，並包含了一系列令人

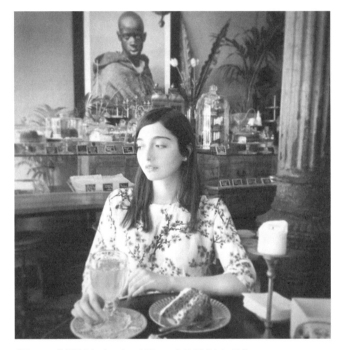

圖 24 阿瑪利亞・烏爾曼，《卓越與完美》(*Excellences &*
Perfections，Instagram 更新，2014 年 8 月 24 日）。
Courtesy the Artist and Arcadia Missa, London.

印象深刻的批判性作品，受到世界各地許多地方舉行的討論支持，並出版了有關民主、真相與和解、克里奧化和非洲城市的對話。

在展出的作品中，有亞倫・塞庫拉（Allan Sekula）非凡的自我省思批判性作品：《魚的故事》（*Fish Story*），這系列照片和文字與海上貿易有關，對許多人來說，自從海上貿易貨櫃化以來，這些一直被隱藏在視線、思想和表現之外。一九九九年，他以數十張幻燈片系列形式出現在畫廊中的圖片，進行較小規模的社會介入（在里斯本〔Lisbon〕的法西斯主義哥倫布紀念碑上有生動的展示，也曾在二○○八至九年台北雙年展上展出），之後在《震驚世界的五天》（*Five Days that Shook the World*）一書中以文字呈現。《震驚世界的五天》是在西雅圖（Seattle）舉行的反世貿組織示威活動。框住這些照片的文字——出自亞歷山大・科伯恩（Alexander Cockburn）和傑佛瑞・聖克萊爾（Jeffrey St Clair）之手——描述了抗議者的目標、策略和派別，以及警察殘酷的（實際上可能是致命的）回應。不同尋常的是，塞庫拉本人並不支持用太多文字搭配他的照片，他

認為面對這種陌生感，「簡單、描述式的容貌成為必然」。他還表示：

我希望描述人們在等待毒氣、橡皮子彈和震撼彈時的態度，他們手無寸鐵，有時甚至故意在寒冷的冬天赤身露體。有市民的莊嚴時刻，有城市的焦慮時刻，也有狂歡的時刻。

所以在等待中，凝固的瞬間被封存在相框裡，但其中卻蘊含著豐富的時間，往前看時幾乎必然有著期待和恐懼；向後看時也是，因為在那個時候，示威和這些影像似乎都有些過時，有種歷史重現的感覺（圖25）。在這些照片中是什麼重新啟動了時間？不只是西雅圖事件，這些照片似乎變成更廣大運動的一部分，從前任性且針對單一問題的團體，聯合起來對事物的現狀做出更廣泛的批評。

一九九四年在墨西哥恰帕斯州（Chiapas）發生的查巴達（Zapatista）起義，是此類抗議以及整個去殖民化運動的一個起點，在該場起義中，原住民奪取並佔據領地，抗議北美自由貿易協議（NAFTA），反對「自由貿易」比他們的飲食

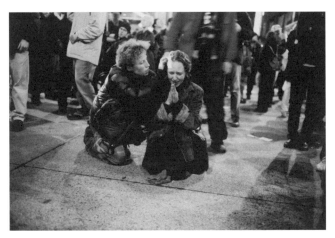

圖 25 亞倫・塞庫拉拍攝的影像，《等待催淚瓦斯（地球由白變黑）》
（*Waiting for Tear Gas〔white globe to black〕*），1999-2003 年。

Permission courtesy Allan Sekula Studio. Slide projection plus wall text; 81 35 mm slides in sequence. 10 sec. each projection interval. Original image in colour.

權更受重視。如今他們繼續保有並擴大這片領地，在參與式民主制度下統治這片領地。正如瓦爾特・米尼奧羅（Walter Mignolo）所言，這一行動是曾在拉坎登（Lacandon）叢林中度過數十年的原住民與馬克思主義運動人士之間長期而變革性思想交流的產物。一九九六年，查巴達民族解放軍舉行了「人道與反對新自由主義洲際聚會」，這是一次了不起的會議，有數千名社運人

士參加，為反資本主義運動播下了種子。查巴達人明確意識到的殖民歷史，被視為資本主義發展的絕對核心，其所遺留的事物構成了現在，必須以道德與經濟的層面來反抗。儘管毋需提醒查巴達人新自由主義是如何不平等地針對種族、民族和文化的基礎分配財富和子彈，但他們也反對削弱資本主義抵抗力量的分裂式身分政治，這本身就是美國文化霸權的標誌。他們的文化以文字、壁畫和政治表現展現，是美洲印第安人和馬克思主義元素的非凡結合，這是無法簡單或加以明確定義的。

在藝術界，展覽的反叛脈動越來越強。伊斯坦堡在二〇〇八年舉行了一場公開的布萊希特雙年展（Brechtian Biennial），由獨立策展團隊「何物、如何、為誰」（What、How and for Whom）策展，展現了對馬克思主義、政治行動和紀錄片的廣泛藝術反思。由亞特・祖米卓斯基（Artur Žmijewski）和喬安娜・華沙（Joanna Warsza）策劃的二〇一二年柏林雙年展，邀請「佔領者」（Occupy）佔據主會場最大的空間，並合力創作行為藝術，其中包括入侵佩加蒙博物館

（Pergamon Museum）以抗議殖民時期強徵來的文物。再一次，這些作品廣受保守的批評家們以美學為由加以譴責，這是有理由的，因為這些行為有明確的目的，就是讓祖米卓斯基所謂的「藝術豁免權」從社會用途的問題中解脫，而且實際上不只是提出問題，而是意圖找出答案，尤其是在解決「大多數貧困人口的經濟問題」方面。由恩維佐策劃的二○一五年威尼斯雙年展，是明確參與事件的著名例子，不論是在理論上或藝術方面馬克思主義都非常明顯：亞歷山大・克魯格（Alexander Kluge）和艾薩克・朱利安（Isaac Julien）透過他們的作品直指馬克思，朱利安的作品是與知名的理論學者大衛・哈維（David Harvey）的視訊對話。主館中央禮堂每天都會朗讀《資本論》（Das Kapital），而馬克思更在作品目錄中被列為藝術家！

過去，對此類事件的普遍批評的基礎是，藝術界能獨力做任何事以改善事情的可能性很小。如果作品在沒有預期會產生任何影響的情況下被展示，那麼它的展示就變成了純粹的表演，它的觀看變成了一種娛樂形式。然而當前形勢的極

端，以及全球藝術流行程度大幅成長，都與這種效應背道而馳。首先，追求藝術的中產階級日益增加的不安全感，可能會慢慢將他們拉入不穩定的大眾軌道；其次，在社群媒體的壓力下，許多藝術作品變得更容易理解、傳播更廣泛：例如，黑特・史德耶爾有趣、娛樂性、激進的政治作品，觸及的範圍已遠超出了畫廊；最後一點，策展人對這些變化做出了回應，製作展覽和委託的藝術，從單純悲哀的變成了積極反叛的作品。

二〇一七年的文件展標題為「向雅典學習」（Learning from Athens），正是採取了這一舉措。這次的文件展活動一半在卡塞爾、一半在雅典舉辦，這是一項補償的行動，指出歐盟在金融危機後對希臘實施嚴格的緊縮政策，其中德國採取了最強硬的立場。評論家對這次展覽也未手下留情。一點也不讓人意外，自由主義者抱怨說，在一連串疏離和壓迫的展示中，政治的沉重負擔壓垮了美學的嬌嫩花朵。一些左翼人士，包括雅尼斯・瓦魯法克斯（Yanis Varoufakis），儘管秉持堅定的反殖民和反新自由主義立場，卻也譴責文件展模糊地將責任歸咎於近代之

惡，包括金融危機和中東持續不斷的戰爭；以及文件展對雅典的剝削關係，無意中再現了它聲稱要批評的權力關係。

蕾吉娜・荷西・加連多（Regina José Galindo）的循環播放影片《陰影》（The Shadow, 2017，圖26）也許是大部分事件的縮影。這位藝術家繞著一條長方形軌道不停地奔跑，被一輛豹式坦克（正是卡塞爾製造的型號）追趕，有時顯然快要崩潰了，有時則積蓄力量奮力奔跑：脆弱的肉體在無人性、以汽油驅動的戰爭機器前，機器在藝術家身後發出嘎嘎聲，威脅要用履帶將她輾壓。這部作品指涉與國家權力抗衡的不公平本質、持續的時間漫長，尤其是加諸在激發這種對抗的精神之上。

本屆卡塞爾文件展的非比尋常之處，不僅在於跨越兩個城市舉辦，而且沒有那些以往擠滿雙年展常見的藝術家。這屆展覽透過德國政府的各種來源籌措了大筆資金，因此不再需要像過去那樣依賴大型私人畫廊的補貼，因而免於讓同樣一批能化為金流的藝術家一再反覆展出。這次展覽中出現了很多新的、或很

關心。

只是美學，還有民主程序及對環境的

已開發世界可以從中學到很多事：不

論。強調原民藝術背後的基本理念是

作品，體現毛利（Māori）婦女的討

（Mata Aho Collective）的巨大縫製

鹿，還有藝術團體「馬塔阿霍集體」

（Norway）政府強制選擇性宰殺馴

主題是薩米（Sápmi）人抗議挪威

薩拉（Máret Ánne Sara）的作品，

藝術家的作品，例如瑪雷‧安妮‧

平等地位。同時也展出大量原住民

的，展現女性藝術家與男性藝術家的

少被聽見的聲音，正如我們所看到

圖 26　蕾吉娜‧荷西‧加連多，《陰影》，2017 年。

Courtesy the artist and Prometeogallery di Ida Pisani, Milan-Lucca; Nicolas
Rösener (camera).

卡塞爾文件展的某些片段讓人感覺非常叛逆……尤其是一些長而複雜的影像作品，以記錄和表演形式，展現鮮為人知的故事。例如瑪麗‧齊古里（Mary Zygouri）研究了對希臘共產主義的鎮壓屠殺，生動地層疊集體記憶的不同框架、鎮壓和恢復；安吉拉‧梅利托普洛斯（Angela Melitopoulos）與政治思想家毛里齊奧‧拉扎拉托（Maurizio Lazzarato）合作，以多個情節為被關押在萊斯沃斯島（Lesbos）難民營的難民，以及因智利（Chile）「現代化」計畫而遭受環境惡化的人們發聲；布什拉‧哈利利（Bouchra Khalili）在一部改編自布萊希特（Brecht）的電影中，探討了年輕人的反抗運動，讓社運人士講述並演出構成他們新政治代理人的環境，其中一個人宣稱：「這厚厚的雲層，不再隱藏包圍我們新的美」、「他們看見我們的美出現，感到很害怕」。

一些顯放在顯眼位置上的標誌性作品，清楚地表達了寬廣的訴求……奧盧‧奧吉貝（Olu Oguibe）的方尖碑作品就是一例，它以各種語言頌揚對難民的歡迎；瑪塔‧米努金（Marta Minujin）用禁書構成的帕特嫩神廟（Parthenon）佔據了弗

里德里希廣場（Friedrichplatz），這裡曾經是納粹焚書的場所（這件作品重新演繹了最初標誌著巴西獨裁政權垮台的作品）；漢斯・哈克（Hans Haacke）的橫幅再次以多種語言聲明：「我們（都）是人民」。

如果說文件展除了強調壓迫，也有反叛的感覺，其原因不難看出：隨著政治中心陷入危機，受到左右翼的民粹主義挑戰威脅，文化抗議不再預設只是憂鬱的抱怨，而是成為正統的心智裂縫流冰的機會。將藝術世界與政治分歧相對照，相當於右翼民粹主義者為新的、時間緊迫的宇宙主宰者製作華而不實之物，希望將他們的作為與億萬富翁華而不實的品味、有價值的群眾利益相連，就像川普（Trump）的手法一樣。左派文化民粹主義者挖掘抵抗的歷史，以使當前的行動模式復甦。那些夾在左右兩翼之間，抱怨對個別藝術作品缺乏尊重、或缺乏美感的人，發現自己與那些驚訝地眼看著中心迅速消失的技術官僚政治家，有同樣的處境。

然而即使是在嚴謹、激進的策劃推動下，大型活動的核心也存在一個深層問

題。他們與主流藝博會一樣有相同的環境破壞模式，這種模式基本上是將傑出的藝術與傑出的場地結合。兩者的推動力都來自渴望大幅成長及壟斷注意力。只要是基於個人主義和對藝術明星的崇拜，就融入相同的結構中。此類活動可能更具有集體性和地方性：畢竟，幾乎所有地方都不缺藝術家。

華特・班雅明的老觀點仍然成立：激進藝術需要做的不僅是以政治為主題；它必須改變作品製作、傳播和觀看的方式，並在此過程中改變藝術家和觀眾，甚至改變他們之間的區別。在藝術激進主義中可以看到這種轉變的開始。

預訂在阿布達比的薩迪亞特島美術館區設立的古根漢分館，將是一座由法蘭克・蓋瑞（Frank Gehry）設計的大型豪華建築（如同畢爾包那座）。如此奢侈的財富炫耀，與承擔此建築營建工作的移工工作環境形成鮮明對比：執法隨便的勞動法不被落實、許多人因欠債被奴役、護照被強制沒收；而製造麻煩者則被毆打和驅逐出境。他們住在骯髒的公共住所中，並在危險的環境中工作。二〇一四年三月，一個名為「全球超奢華黨」（Global Ultra Luxury Faction）的組織，與

「海灣勞工聯盟」（Gulf Labor Coalition）合作，將數千張看起來像美鈔的紙丟進紐約美術館知名的中庭，以抗議這樣的工作環境。再加上阿布達比大樓的設計圖像、「無可持續文化價值」口號，以及印在每個角落的「1％」。古根漢美術館對此舉的回應，與泰特美術館面對抗議其與英國石油公司的關係時，態度非常不同：古根漢美術館並未輕慢以待，而是採取了非比尋常的回應，並關閉了該美術館。進一步的行動迫使美術館方與海灣勞工聯盟會面。然而事實證明，古根漢在推卸對勞工工作條件的責任時，也一樣毫不馬虎，而海灣勞工聯盟則策動阿布達比持續抵制古根漢美術館。

正如葛瑞格利・修列（Greg Sholette）所指出的，藝術界極度不平等，越來越多的藝術家的處境岌岌可危，使得藝術家不僅參與臨時工作，還參與抗議。在各種佔領事件以及「廣場運動」（Movement of the Squares）中，他們都發揮了作用。抗議本身現在就是社群媒體的產物，已經變得更加公開地展示文化、許多看起來像藝術的物品及表演。抗議從藝術界無償借用，而藝術界則湧泉以報。耶

茨‧馬基（Yates McKee）指出，赫斯特惡名昭彰的、鑲有鑽石的頭骨，在祖科蒂公園（Zuccotti Park）的「佔領」現場被當作告示，作為1%的象徵。

在抗議中，表演、政治、藝術創作和攝影變得密不可分。一個重要的例子是「書盾」，在西雅圖、熱那亞（Genoa）和許多其他地方，抗議者以此回應警察對反資本主義抗議者的暴力行為，將盾牌製作成像書籍封面的樣子，既可以保護抗議者，也可以展示標題中的文化和政治思想（圖27）。由於這種盾牌設計目的是，當警察襲擊時，其影像看起來就像是襲擊學習及文化，所以它既是種行為藝術裝置，同時也是盾牌。正如弗朗切斯科‧拉帕雷利（Francesco Raparelli）在《不聽話之物》（Disobedient Objects）的目錄中敘述的，這種盾牌一開始是在義大利出現，抗議貝盧斯科尼（Berlusconi）政府的學生和工人攜帶佩特羅尼烏斯（Gaius Petronius Arbiter）、薄伽丘（Giovanni Boccaccio）和馬基維利（Machiavelli）的「書」，還有被打擊的義大利學院從課程中刪除的書籍。由此產生的照片讓人一震，這種策略因而迅速傳遍了歐洲和美國。而且正如大衛‧格

圖 **27**　持書盾的抗議者，義大利，2011 年。

Peter Marshall/Alamy Stock Photo.

雷伯（David Graeber）在同一份目錄中所述，沒有什麼比示威者攜帶的臨時雕塑人物（被稱為「魁儡」）更讓警方惱火的了：這種戲仿的紀念物，常有音樂家、小丑和雜耍演員作伴，呈現宛如嘉年華的氣氛；他們搶了警察的風頭、高高在上鄙視警方、諷刺他們的政治主子。警察經常不遺餘力地抓住這些魁儡，並將它們粉碎。

托馬斯・赫希霍恩（Thomas Hirschhorn）長期以來一直在為他的裝置藝術和論壇挖掘抗議文化的技術、材料和樣貌。他使用廉價且容易獲得的材料，製作了一種「拙劣的藝術」，意圖用忙碌、過度的垃圾拼貼畫，將階級輾平。這項作品含糊不清的個人主義和自主性，突出了行動主義的文化。

「黑人的命也是命」採取了許多文化行動：破壞偶像──推倒並虐待奴隸的人口販子和聯邦軍事領袖的雕像；這與恰帕斯原住民的做法相呼應，他們用一條繩子綁住當地征服者：迪亞哥・德・馬薩里耶戈斯（Diego de Mazariegos）雕像的脖子，從基座拖著，行經聖克里斯托瓦爾──德拉斯卡薩斯（San Cristóbal de

las Casas），就像幾個世紀前征服者在同一條街道上對待他們祖先的方式一樣。

他們為這座依然聳立的紀念碑加上的裝飾，與赫希霍恩的裝置藝術一樣混亂、忙碌又低俗，與許多紀念喬治・佛洛伊德（George Floyd）和其他警察暴力受害者的細緻、莊嚴和蕭穆的壁畫，形成強烈的對比。在這兩種情況下，我們都可以窺見一種文化烏托邦主義，一種全球人文主義的出現，這種人文主義珍視複雜和流動的身分，同時也反映了政治的回應及日益加劇的不穩定性。正如保羅・吉爾羅伊（Paul Gilroy）所說：「多元文化倫理和政治的前提是，我們對彼此所犯的錯誤，存在一種好鬥且基本的弱點。」

這種強烈的熱情——首先是如此精心製作的抗議作品，以及其他人摧毀它們的熱情——在資本主義文化中似乎很少見倪茜安席安・奈（Sianne Ngai）在她了不起的著作《我們的美學類別》（*Our Aesthetic Categories*）中寫道，崇高和美麗的舊體驗正在衰落，取而代之的是三種新的主導模式——滑稽的、可愛的、有趣的，它們更適合資本主義文化。滑稽與製造有關，可愛與消費有關，而單純有趣

則與傳播有關。所有這些都提供了蒼白而矛盾的體驗，幾乎沒有改變生活，而是以竊笑、驚訝，或尊重地點點頭，被動地消耗掉。相較於前衛藝術家以及試圖了解前衛藝術家作品的人的奮鬥，那些覺得美學爭論、表達方式和不符合理想可能是生死攸關問題的人，他們心靈黯淡而空洞。當代藝術的宏偉作品仍然力求以壯觀的場面震撼觀眾，但往往會一敗塗地，或者帶有好萊塢陳腔濫調的味道。那麼目前最強大的美學體驗，可能是體現在令人暈眩的反抗和集體行動中——藝術被用於日益緊迫的、捍衛環境和人類自身未來的鬥爭。

正如耶茨‧馬基所述，在「佔領」文化中，可以瞥見當代藝術的終結，因為當代藝術融入了一個不斷擴大的社會參與領域。藝術在政治用途和理想的自主權、社會行動和豁免權之間的定位搖擺，讓人迷惑，陷入了一個越來越庸俗的賺錢循環，公開行動主義文化對此表達反對。這個發展過程，預告著這種緊湊的「當代藝術」在新的政治和災難中步上結束階段。

藝術的用途問題，自然而然把我們帶回到藝術的自由。藝術主流所關注

關於藝術自由的一封信：

這就是我喜歡藝術的原因。至少在這個虛構的世界裡，一切都是自由的。在藝術中人能得到滿足，什麼都能做、既是國王又是臣民、是主動也是被動的、既是祭品又是祭司。沒有限制；人性對你來說是一個魁儡，你在他的句子結束時敲響鈴鐺，就像一個踢腿的小丑。

福樓拜暗示兼明示，藝術家（以及讀者或觀眾）對自由的掌握是種殘酷的力量。在布赫迪厄的分析中，福樓拜所謂的自由，以及一般前衛派的自由，是以實際脫離經濟世界為代價換來的。其他放蕩不羈的作者是此類作品的主力生產者，但市場嚴重不足，而且這些作品的創作是故意蔑視資產階級的理解。藝術的自主性是由回應高尚的資產階級創作和參與的現實主義文學而生。；在漫長的時間

的——創造力、啟蒙、批判性、自我批評——與它們用來掩蓋的——商業、國家檢傷和戰爭——一樣是必要的基礎，這是必須隱藏的事。如果它能保持如此這麼久，那是因為藝術作品中提供的自由地及享受是真實的。布赫迪厄引用了福樓拜

流逝之後，當新的前衛形式取代並熟悉舊形式，才能達到這種為人稱道的自主性——如果能達到的話。很容易看出這種自由的條件，在藝術界已不復存在。藝術自由的可能性和力量正在減弱。阿多諾（Adorno）在《美學理論》（*Aesthetic Theory*）的序言中對藝術自由這樣表示：「藝術中的絕對自由，總是侷限於特定，與整體的長期不自由相矛盾。」在更廣泛的不自由面前，藝術的特定自由，就像沙一樣從指縫間流逝。打破自由藝術的自主性，就是摘下自由貿易的諸多面具之一。或者反過來說，如果要放棄以資本主義自由貿易作為全球發展的模式，那麼它的盟友：自由藝術，也必須被放棄。

致謝

雖然這本書與大多數當代藝術論文的立場不同，但那些文章仍然形塑了本書，所以我想對所有出現在參考文獻內的作者表示感謝。顯而易見，這樣篇幅的書只能作為介紹，且必須排除大量無法納入的內容。還會有很多同樣有效的方法，可以處理這個複雜而有爭議性的主題。藝術家和作品與本書核心焦點是否有關，不應被視為出自對其品質的判斷，而是表明這些藝術家與作品被收錄與否，不應被視也就是自一九八九年以來，藝術在世界秩序中的規範和整合。請讀者務必將本書視為驛站，讓讀者能繼續前進，更深入探究本書中只能簡述的主題領域。

許多藝術家、學者、評論家和策展人，尤其是科陶德藝術學院（Courtauld

Institute of Art）的同事和學生，我們彼此的交流使我受益匪淺。也非常感謝幫助我研究的 Sarah James 和 Hyla Robiscek。還要感謝牛津大學出版社的每一位，特別是支持這個專案的 Katharine Reeve，以及協助此更新版的 Jenny Nugee 和 Latha Menon。

本書部分內容曾經由以下單位出版，雖然這些段落在此書中已大幅修改：

'Shop until You Stop', in Schirn Kunstalle Frankfurt / Tate Liverpool, Shopping: A Century of Art and Consumer Culture, ed.Christoph Grunenberg and Max Hollein（Ostfildern-Ruit: Hatje Cantz Publishers, 2002）.

'Free Trade/Free Art', in Neil Cummings / Marysia Lewandowska, Free Trade（Manchester: Manchester Art Gallery, 2003）.

參考資料

第一章 自由領域？

- Rasheed Araeen, *The Other Story: Afro-Asian Artists in Post-War Britain* (London: Hayward Gallery, 1989).

- Giovanni Arrighi, *The Long Twentieth Century: Money, Power and the Origins of Our Times* (London: Verso, 2010).

- The Art Sales Index: www.art-sales-index.com

- Pierre Bourdieu, *The Rules of Art: Genesis and Structure of the Literary Field* (Cambridge: Polity Press, 1996), p. xiv.

- Brooklyn Museum, *Global Feminisms: New Directions in Contemporary Art* (New York, 2007).

- Benjamin Buchloh, 'Critical Reflections', *Artforum*, vol. 35, no. 5, January 1997, pp. 68–9, 102.

- Centre Georges Pompidou, *Magiciens de la terre* (Paris: Editions de Centre Pompidou, 1989).

- Ta-Nehisi Coates, *We Were Eight Years in Power: An American Tragedy* (London: Hamish Hamilton, 2017).

- Douglas Davis, 'Multicultural Wars', *Art in America*, vol. 83, no. 2, February 1995, pp. 35–9, 41, 43, 45.

- Jacques Derrida, *Of Grammatology*, tr. Gayatri Chakravorty Spivak (Baltimore: Johns Hopkins University Press, 1976), pt. II.

- Jean Fisher, 'The Other Story and the Past Imperfect', *Tate Papers*, no.12, Autumn 2009: https://www.tate.org.uk/research/publications/tate-papers/no-12/the-other-

story-and-the-past-imperfect

- Coco Fusco, *The Bodies That Were Not Ours and Other Writings* (London: IVA and Routledge, 2001).

- Jane F. Gerhard, *The Dinner Party: Judy Chicago and the Power of Popular Feminism, 1970–2007* (Athens: University of Georgia Press, 2013).

- Thelma Golden, *Black Male: Representations of Masculinity in Contemporary American Art* (New York: Whitney Museum of American Art, 1994).

- Rosalind Krauss, '*A Voyage on the North Sea': Art in the Age of the Post-Medium Condition* (London: Thames & Hudson, 1999).

- Karl Marx and Frederick Engels, *The Communist Manifesto: A Modern Edition* (London: Verso, 1998), pp. 39–40.

- Victor Misiano, 'An Analysis of "Tusovka": Post-Soviet Art of the 1990s', in Gianfranco Maraniello (ed.), *Art in Europe, 1990–2000* (Milan: Skira, 2002).

- David Morley and Kuan-Hsing Chen (eds.), *Stuart Hall: Critical Dialogues in*

- *Cultural Studies* (London: Routledge, 1996).

- Julie H. Reiss, *From Margin to Center: The Spaces of Installation Art* (Cambridge, MA: The MIT Press, 1999).

- 'A Sonorous Subtlety: Kara Walker with Kara Rooney', *The Brooklyn Rail*, 6 May 2014: https://brooklynrail.org/2014/05/art/kara-walker-with-kara-rooney

- Donald Sassoon, 'On Cultural Markets', *New Left Review*, new series, no. 17, September/October 2002, pp. 113–26.

- Donald Sassoon, *The Culture of the Europeans: From 1800 to the Present* (London: Harper Press, 2006).

- Joseph Stiglitz, *Globalization and Its Discontents* (London: Allen Lane, 2002).

- Wolfgang Streeck, *Buying Time: The Delayed Crisis of Democratic Capitalism* (London: Verso, 2014).

- Martin Wolf, *The Shifts and the Shocks: What We've Learned from the Financial Crisis* (London: Allen Lane, 2014).

第二章 世界新秩序

- Maria Alyokhina, *Riot Days* (London: Penguin Books, 2017).

- Carol Becker, 'The Romance of Nomadism: A Series of Reflections', *Art Journal*, vol. 58, no. 2, Summer 1999, pp. 22–9.

- Beijing Contemporary Art Foundation, *Other Future: 56th International Art Exhibition, Venice Biennale: China Pavilion* (Beijing: Beijing Contemporary Art Foundation, 2015).

- Alexander Brener, 'Ticket that Exploded': http://www.ljudmila.org/interpol/intro2.htm

- Jen Budney, 'Who's It For? The 2nd Johannesburg Biennale', *Third Text*, no. 42, Spring 1998, pp. 88–94.

- Ilya Budraitskis, 'A Heritage Without an Heir', in Elena Zaytseva and Alex Anikina (eds.), *Cosmic Shift: Russian Contemporary Art Writing* (London: Zed Books, 2017).

- Mikhail Bulgakov, *The Heart of a Dog*, tr. Mirra Ginsburg (London: Picador, 1990).

- Jasmine Chohan, *La Bienal de la Habana: The Rise of the Collateral*, PhD Thesis, Courtauld Institute of Art, University of London 2020.

- Noam Chomsky, *Deterring Democracy* (London: Vintage, 1992).

- Eugenio Valdés Figueroa, 'Trajectories of a Rumour: Cuban Art in the Postwar Period', in Holly Block (ed.), *Art Cuba: The New Generation*, tr. Cola Franzen and Marguerite Feitlowitz (New York: Harry N. Abrams Inc., 2001), p. 20.

- Jean Fisher, quoted in Kobena Mercer, 'Ethnicity and Internationality: New British Art and Diaspora-Based Blackness', *Third Text*, no. 49, Winter 1999–2000, pp. 51–62.

- Foundation Manifesta 8 Region of Murcia, *Manifesta 8: The European Biennial of Contemporary Art* (Milan: Silvana Editoriale, 2010).

- Coco Fusco, *The Bodies That Were Not Ours and Other Writings* (London: IVA and Routledge, 2001), p. 156.

- Eduardo Galeano, *Memory of Fire*, tr. Cedric Belfrage (London: Quartet Books, 1995).

- Charles Green and Anthony Gardner, *Biennials, Triennials and documenta: The Exhibitions that Changed Contemporary Art* (Chichester: Wiley Blackwell, 2016).

- Hou Hanrou, interviewed in Franklin Sirmans, 'Johannesburg Biennale: Meet the Curators of "Trade Routes: History and Geography"', *Flash Art*, vol. 30, no. 190, October 1997, pp. 78–82.

- Jonathan Harris, ed., *Globalization and Contemporary Art* (Chichester: Wiley-Blackwell, 2011).

- Fredric Jameson, 'Marxism and Postmodernism', in *The Cultural Turn: Selected Writings on the Postmodern, 1983–1998* (London: Verso, 1998).

- Ronald Kolb and Shwetal A. Patel, *On Curating: Global Biennial Survey* 2018, no. 39, June 2018: http://www.on-curating.org/issue-39.html#.XKscH5hKguU

- Liverpool Biennial of International Contemporary Art and Tate Liverpool, 1*st*

- *Liverpool Biennial of International Contemporary Art: Trace* (Liverpool: Liverpool Biennial of International Contemporary Art and Tate Liverpool, 1999).

- Rosa Martínez, cited in Carlos Basualdo, 'Launching Site', *Artforum*, vol. 37, no. 10, Summer 1999, pp. 39–40, 42.

- Thomas McEvilley, 'Report from Johannesburg: Towards a World-Class City?', *Art in America*, vol. 83, no. 9, September 1995, pp. 45–7, 49.

- David McNeill, 'Planet Art: Resistances and Affirmation in the Wake of "9/11"', *Australian and New Zealand Journal of Art*, vol. 3, no. 2, 2002, pp. 11–32.

- Charles Merewether, 'Naming Violence in the Work of Doris Salcedo', *Third Text*, no. 24, Autumn 1993, pp. 31–44.

- Gao Minglu, 'Extensionality and Intentionality in a Transnational Cultural System', *Art Journal*, vol. 57, no. 4, Winter 1998, pp. 36–9.

- Gerardo Mosquera, 'New Cuban Art Y2K', in Holly Block (ed.), *Art Cuba: The New Generation*, tr. Cola Franzen and Marguerite Feitlowitz (New York: Harry N. Abrams

Inc., 2001), p. 13.

- Moderna Musset, *Organising Freedom: Nordic Art of the '90s* (Stockholm, 2000).

- Alexandra Munroe, Philip Tinari, and Hou Hanrou, *Art and China After 1989: Theater of the World* (New York: Guggenheim Museum Publications, 2018).

- Katya Sander and Simon Sheikh (eds.), *We Are All Normal (and We Want Our Freedom): A Collection of Contemporary Nordic Artists' Writings* (London: Black Dog Publishing, 2001), p. 70.

- Tony Wood, *Russia Without Putin: Money, Power and the Myths of the Cold War* (London: Verso, 2018).

- Måns Wrange, 'To Change the World: On Statistical Averages, the Art of Social Engineering and Political Lobbying', in Katya Sander and Simon Sheikh (eds.), *We Are All Normal (and We Want Our Freedom): A Collection of Contemporary Nordic Artists' Writings* (London: Black Dog Publishing, 2001). See also www.averagecitizen.org

- Chin-tao Wu, 'Biennials without Borders', *New Left Review*, no. 57, May/June 2009, pp. 107–15.

- Slavoj Žižek, 'Multiculturalism, or, the Cultural Logic of Multinational Capitalism', *New Left Review*, no. 225, September/October 1997, pp. 28–51.

第三章 消費文化

- Theodor W. Adorno, *Negative Dialectics*, tr. E. B. Ashton (London: Routledge, 1973).

- Theodor W. Adorno, 'Free Time', in *The Culture Industry: Selected Essays on Mass Culture*, ed. J. M. Bernstein (London: Routledge, 1991).

- Dave Beech, *Art and Value: Art's Economic Exceptionalism in Classical, Neoclassical and Marxist Economics* (Leiden: Brill, 2015).

- Luc Boltanski and Eve Chiapello, *The New Spirit of Capitalism*, tr. Gregory Elliott (London: Verso, 2006).

- Benjamin H. D. Buchloh, 'Moments of History in the Work of Dan Graham' and 'Parody and Appropriation in Picabia, Pop, and Polke', in *Neo-Avantgarde and Culture Industry: Essays on European and American Art from 1955 to 1975* (Cambridge, MA: October, 2000).

- Benvenuto Cellini, *My Life*, tr. Julia Conway Bondanella and Peter Bondanella (Oxford: Oxford University Press, 2002).

- Claude Closky, www.sittes.net/links

- Dallas Museum of Art and Metropolitan Museum of Art, *Thomas Struth, 1977–2002*, Dallas and New York: Dallas Museum of Art and Metropolitan Museum of Art, 2002.

- Diedrich Diederichsen, 'The Boundaries of Art Criticism: Academicism, Visualism and Fun', in Jürgen Bock (ed.), *From Work to Text: Dialogues on Practise and Criticism in Contemporary Art* (Lisbon: Fundaçaõ Centro Cultural de Belém, 2002).

- Marcel Duchamp, 'Apropos of "Ready-mades"', in Michel Sanouillet and Elmer

Peterson (eds.), *The Essential Writings of Marcel Duchamp* (London: Thames and Hudson, 1975).

- Thomas Frank and Matt Weiland (eds.), *Commodify Your Dissent: Salvos from The Baffler* (New York: W. W. Norton, 1997).

- Michael Fried, 'Art and Objecthood', *Artforum*, vol. 5, no. 10, Summer 1967, pp. 12–23.

- Marta Gnyp, *The Shift: Art and the Rise to Power of Contemporary Collectors* (Stockholm: Art and Theory Publishing, 2015).

- Isabelle Graw, *High Price: Art between the Market and Celebrity Culture* (Berlin: Sternberg Press, 2009).

- Boris Groys, *Art Power* (Cambridge, MA: The MIT Press, 2008).

- Boris Groys, 'The Artist as Consumer', in Centro di Cultura Contemporanea Strozzina, *Arte, Prezzo e Valore: Arte Contemporanea e Mercato* (Florence: Silvana Editoriale, 2008).

- Michael Hardt and Antonio Negri, *Empire* (Cambridge, MA: Harvard University Press, 2000).

- Fredric Jameson, *Postmodernism or, the Cultural Logic of Late Capitalism* (London: Verso, 1991), chapter 1.

- David Joselit, *After Art* (Princeton, NJ: Princeton University Press, 2013).

- Naomi Klein, *No Logo: Taking Aim at the Brand Bullies* (London: Flamingo, 2000).

- Pamela M. Lee, *New Games: Postmodernism After Contemporary Art* (New York: Routledge, 2013).

- Fernand Léger, 'The Machine Aesthetic: The Manufactured Object, the Artisan, and the Artist (1924)', in *Functions of Painting*, ed. Edward F. Fry (London: Thames and Hudson, 1973).

- Karl Marx, *Grundrisse: Foundations of the Critique of Political Economy (Rough Draft)*, tr. Martin Nicolaus (Harmondsworth: Penguin Books, 1973).

- Karl Marx, *Capital: A Critique of Political Economy, Volume I*, tr. Ben Fowkes

(Harmondsworth: Penguin Books, 1976), pp. 176–7.

- Vladimir Mayakovsky, 'Broadening the Verbal Basis', *Lef*, no. 10, 1927; reprinted in Anna Lawton (ed.), *Russian Futurism through Its Manifestoes, 1912–1928* (Ithaca, NY: Cornell University Press, 1988).

- Martha Rosler, 'Video: Shedding the Utopian Moment', in Doug Hall and Sally Jo Fifer (eds.), *Illuminating Video: An Essential Guide to Video Art* (New York: Aperture and Bay Area Video Coalition, 1990), p. 49.

- Susan Sontag, 'Notes on "Camp"', in *Against Interpretation* [1961] (London: Vintage, 1994).

- Tate Liverpool, *Shopping: A Century of Art and Consumer Culture*, ed. Christoph Grunenberg and Max Hollein (Ostfildern-Ruit: Hatje Cantz Publishers, 2002).

- Wolfgang Ulrich, 'Icons of Capitalism: How Prices Make Art', in Centro di Cultura Contemporanea Strozzina, *Arte, Prezzo e Valore: Arte Contemporanea e Mercato* (Florence: Silvana Editoriale, 2008).

- Walker Art Center, *Let's Entertain: Life's Guilty Pleasures* (Minneapolis: Walker Art Center, 2000).

- Andy Warhol, *The Philosophy of Andy Warhol (From A to B & Back Again)* (New York: Harcourt, Brace, Jovanovich, 1975).

第四章 藝術的用途和價格

- Renate Wiehager (ed.), *Sylvie Fleury* (Osfildern-Ruit: Cantz, 1999).

- Chin-tao Wu, 'Hermés in Asia: Haute Couture, High Art and the Marketplace', *Oxford Art Journal*, vol. 39, no. 3, December 2016, pp. 441–55.

- Joann Wypijewski, *Painting by Numbers: Komar and Melamid's Scientific Guide to Art* (New York: Farrar, Straus, and Giroux, 1997).

- Hans Abbing, *Why Are Artists Poor? The Exceptional Economy of the Arts* (Amsterdam: Amsterdam University Press, 2002), p. 286.

- Georgina Adam, *Dark Side of the Boom: The Excesses of the Art Market in the 21st*

- *Century* (London: Lund Humphries, 2017).

- Alexander Alberro, *Conceptual Art and the Politics of Publicity* (Cambridge, MA: The MIT Press, 2003).

- Walter Benjamin, *The Arcades Project*, tr. Howard Eiland and Kevin McLaughlin (Cambridge, MA: The Belknap Press of Harvard University Press, 1999).

- Pierre Bourdieu, *Distinction: A Social Critique of the Judgement of Taste*, tr. Richard Nice (London: Routledge, 1984).

- Pierre Bourdieu and Alain Darbel, *The Love of Art: European Art Museums and Their Public*, tr. Caroline Beattie and Nick Merriman (Cambridge: Polity Press, 1991).

- Kim Bradley, 'The Deal of the Century', *Art in America*, vol. 85, no. 7, July 1997, pp. 48–55, 105–6.

- Robert Brenner, *The Boom and the Bubble: The US in the Global Economy* (London: Verso, 2001).

- Benjamin Buchloh, 'Critical Reflections', *Artforum*, vol. 35, no. 5, January 1997, pp. 68–9, 102.

- Jo Clarke, Mel Evans, Hayley Newman, Kevin Smith, and Glen Tarman (eds.), *Culture Beyond Oil* (London: Art Not Oil, Liberate Tate, and Platform, 2011).

- Neil Cummings and Marysia Lewandowska, *The Value of Things* (Basel: Birkhäuser, 2000).

- Deutsche Guggenheim, *Jeff Koons: Easyfun and Ethereal* (Berlin, 2000), p. 56.

- Adrian Ellis, 'Museum Boom Will Be Followed by Bust', *The Art Newspaper*, no. 116, July/August 2001, p. 14.

- Chrystia Freeland, *Plutocrats* (New York: The Penguin Press, 2012).

- Coco Fusco, *The Bodies That Were Not Ours and Other Writings* (London: IVA and Routledge, 2001).

- Max Haiven, *Art After Money, Money After Art: Creative Strategies Against Financialization* (London and Toronto: Pluto Press and Between the Lines, 2018).

- Dave Hickey, *Air Guitar: Essays on Art and Democracy* (Los Angeles: Art Issues Press, 1997).

- Kassel, Internationale Austellung, *Documenta IX* (Stuttgart: Edition Cantz, 1992).

- Sophia Kishkovsky, 'Moscow Biennale Pokes Fun at Consumers and Politicians', *New York Times*, 10 March 2007.

- Naomi Klein, *No Logo: Taking Aim at the Brand Bullies* (London: Flamingo, 2000).

- Niklas Luhmann, *Art as a Social System*, tr. Eva M. Knodt (Stanford: Stanford University Press, 2000).

- Cynthia MacMullin, 'The Influence of Bi-Nationalism on the Art and Economy of Contemporary Mexico', in Zdenek Felix, Beate Hentschel, and Dirk Luckow (eds.), *Deichtorhallen Hamburg, Art and Economy* (Ostfildern-Ruit: Hatje Cantz, 2002).

- Neil De Marchi and Craufurd D. W. Goodwin, *Economic Engagements with Art* (Durham, NC: Duke University Press, 1999).

- Mark W. Rectanus, *Culture Incorporated: Museums, Artists and Corporate*

- *Sponsorships* (Minneapolis: University of Minnesota Press, 2002).

- Gerald Reitlinger, *The Economics of Taste: The Rise and Fall of Picture Prices, 1760–1960* (London: Barrie & Rockliff, 1961).

- Franz Schultheis, Erwin Single, Stephan Egger, and Thomas Mazzurana, *When Art Meets Money: Encounters at Art Basel* (Cologne: Walther König, n.d.).

- Howard Singerman, *Art Subjects: Making Artists in the American University* (Berkeley: University of California Press, 1999).

- Julian Stallabrass, 'The Branding of the Museum', *Art History*, vol. 37, no. 1, February 2014, pp. 148–65.

- Leo Steinberg, *Other Criteria: Confrontations with Twentieth-Century Art* (New York: Oxford University Press, 1972).

- Sarah Thornton, *Seven Days in the Art World* (London: Granta, 2008).

- Peter Watson, *From Manet to Manhattan: The Rise of the Modern Art Market* (London: Hutchinson, 1992).

- Chin-tao Wu, *Privatising Culture: Corporate Art Intervention since the 1980s* (London: Verso, 2001).

第五章 歷史終端的終端

- Giorgio Agamben, 'What Is the Contemporary?', in *What Is an Apparatus? and Other Essays*, tr. David Kishik and Stefan Pedatella (Stanford: Stanford University Press, 2009).

- Nora M. Alter, *The Essay Film After Fact and Fiction* (New York: Columbia University Press, 2018).

- Pierre Bourdieu, *The Rules of Art: Genesis and Structure of the Literary Field* (Cambridge: Polity Press, 1996).

- Arthur C. Danto, *After the End of Art: Contemporary Art and the Pale of History* (Princeton, NJ: Princeton University Press, 1997).

- Diedrich Diedrichsen, 'The Boundaries of Art Criticism: Academicism, Visualism

- and Fun', in Jürgen Bock (ed.), *From Work to Text: Dialogues on Practise and Criticism in Contemporary Art* (Lisbon: Fundaçaõ Centro Cultural de Belém, 2002).

- Hal Foster, *Design and Crime (and Other Diatribes)* (London: Verso, 2002).

- Francis Fukuyama, *The End of History and the Last Man* (New York: The Free Press, 1992).

- Renée Green, 'Introductory Notes of a Reader and "A Contemporary Moment"', in Jürgen Bock (ed.), *From Work to Text: Dialogues on Practise and Criticism in Contemporary Art* (Lisbon: Fundaçaõ Centro Cultural de Belém, 2002).

- Gareth Harris, 'Why the Rise of Christopher Wool?', *The Art Newspaper*, issue 249, September 2013.

- Noah Horowitz, *Art of the Deal: Contemporary Art in a Global Financial Market* (Princeton, NJ: Princeton University Press, 2011).

- David Hume, 'An Inquiry Concerning Human Understanding', in *On Human Nature and the Understanding*, (ed.) Antony Flew (London: Collier, 1962).

- Thomas McEvilley, Art and Otherness: Crisis in Cultural Identity (Kingston, NY: Documentext and McPherson, 1992), pp. 12 and 145.

- Oliver Marchat, 'Schröder's Return: Documenta 12 as a German Summer-Camp of Reconciliation', in Irene Montero (ed.), ¿Modernidad? ¡Vida! Documenta 12 (Madrid: Brumaria, 2007), pp. 375–81.

- Richard Meyer, What Was Contemporary Art? (Cambridge, MA: The MIT Press, 2013).

- Museum of Modern Art, 'Primitivism' in Twentieth Century Art: Affinity of the Tribal and the Modern (New York, 1984).

- Peter Schjeldahl, 'Writing on the Wall: A Christopher Wool Retrospective', The New Yorker, 28 October 2013.

- Howard Singerman, Art Subjects: Making Artists in the American University (Berkeley: University of California Press, 1999), p. 186.

- Terry Smith, What Is Contemporary Art? (Chicago and London: The University of

- Chicago Press, 2009).

- Robert Venturi, Denise Scott Brown, and Steven Izenour, *Learning from Las Vegas: The Forgotten Symbolism of Architectural Form* (Cambridge, MA: The MIT Press, 1977).

第六章 斷裂

- Theodor W. Adorno, *Aesthetic Theory*, tr. Robert Hullot-Kentor (Minneapolis: University of Minnesota Press, 1997).

- Rachel Baker: http://www.irational.org/tm/archived/tesco/front2.html

- Walter Benjamin, 'The Author as Producer' (1934), in *Selected Writings, Volume 2, 1927–1934*, (ed.) Michael W. Jennings, Howard Eiland, and Gary Smith (Cambridge, Mass.: The Belknap Press of Harvard University Press, 1999).

- La Biennale di Venezia, *56th International Art Exhibition: All the World's Futures* (Venice: Fondazione La Biennale di Venezia, 2015).

- Claire Bishop, *Artificial Hells: Participatory Art and the Politics of Spectatorship* (London: Verso, 2012).

- Pierre Bourdieu, *The Rules of Art: Genesis and Structure of the Literary Field* (Cambridge: Polity Press, 1996), p. 26.

- Nicolas Bourriaud, *Relational Aesthetics*, tr. Simon Pleasance and Fronza Woods (Dijon: Les Presses du réel, 2002).

- Christina Braun, *Thomas Hirschhorn: A New Political Understanding of Art?*, trans. Steven Lindberg (Dartmouth: Dartmouth College Press, 2018).

- Benjamin H. D. Buchloh, *Neo-Avantgarde and Culture Industry: Essays on European and American Art from 1955 to 1975* (Cambridge, MA: October, 2000).

- Alexander Cockburn, Jeffrey St Clair, and Allan Sekula, *Five Days that Shook the World: Seattle and Beyond* (London: Verso, 2000).

- Digital Hijack: http://146.228.204.72:8080/

- eToys dispute: http://www.toywar.com/

- Catherine Flood and Gavin Grindon (eds.), *Disobedient Objects* (London: V&A Publishing, 2014).

- Andrea Fraser, 'L'1 %, C'est Moi', *Texte zur Kunst*, no. 83, September 2011, pp. 114–27.

- Paul Gilroy, *After Empire: Melancholia or Convivial Culture?* (Abingdon: Routledge, 2004).

- Serge Guilbaut, *How New York Stole the Idea of Modern Art: Abstract Expressionism, Freedom, and the Cold War*, tr. Arthur Goldhammer (Chicago: University of Chicago Press, 1983).

- Michael Hardt and Antonio Negri, *Empire* (Cambridge, MA: Harvard University Press, 2000).

- Quinn Latimer and Adam Szymczyk (eds.), *The documenta 14 Reader* (Kassel and Munich: documenta and Prestel Verlag, 2017).

- Yates McKee, Strike Art: Contemporary Art and the Post-Occupy Condition (London:

Verso, 2016).

- Karl Marx and Friedrich Engels, *The German Ideology* (Amherst, NY: Prometheus Books, 1998).

- Walter D. Mignolo, *The Darker Side of Western Modernity: Global Futures, Decolonial Options* (Durham, NC: Duke University Press, 2011).

- Sianne Ngai, *Our Aesthetic Categories: Zany, Cute, Interesting* (Cambridge, MA: Harvard University Press, 2012).

- Gregory Sholette, *Delirium and Resistance: Activist Art and the Crisis of Capitalism*, ed. Kim Charnley (London: Pluto Press, 2017).

- Julian Stallabrass, 'The Dead, Our Dead: Murals and Banners of the Zapatistas', *Third Text*, no. 38, Spring 1997, pp. 55–64.

國家圖書館出版品預行編目(CIP)資料

當代藝術：自由意志的箝制與對抗／朱利安．斯塔拉布拉斯
(Julian Stallabrass) 著；蔡宜真譯 .-- 初版 .-- 新北市：日出出版
：大雁出版基地發行，2024.02
272 面；14.8*20.9 公分

譯自：Contemporary art : a very short introduction

ISBN 978-626-7382-66-0(平裝)

1.CST: 藝術史 2.CST: 現代藝術

909.1 112022217

當代藝術：自由意志的箝制與對抗
Contemporary Art : A Very Short Introduction

作　　者　朱利安‧斯塔拉布拉斯 Julian Stallabrass
譯　　者　蔡宜真
責任編輯　李明瑾
協力編輯　邱怡慈
封面設計　萬勝安
內頁排版　陳佩君
發 行 人　蘇拾平
總 編 輯　蘇拾平
副總編輯　王辰元
資深主編　夏于翔
主　　編　李明瑾
行　　銷　廖倚萱
業　　務　王綬晨、邱紹溢、劉文雅
出　　版　日出出版
發　　行　大雁出版基地
　　　　　地址：新北市新店區北新路三段 207-3 號 5 樓
　　　　　電話：（02）8913-1005　傳真：（02）8913-1056
　　　　　劃撥帳號：19983379 戶名：大雁文化事業股份有限公司
初版一刷　2024 年 2 月
定　　價　450 元
版權所有‧翻印必究
ISBN 978-626-7382-66-0

Printed in Taiwan‧All Rights Reserved